浪漫 STORY 1

早安，帕頌先生。

編繪——MORIKU 墨里可

The Puzzle House

【最終話】

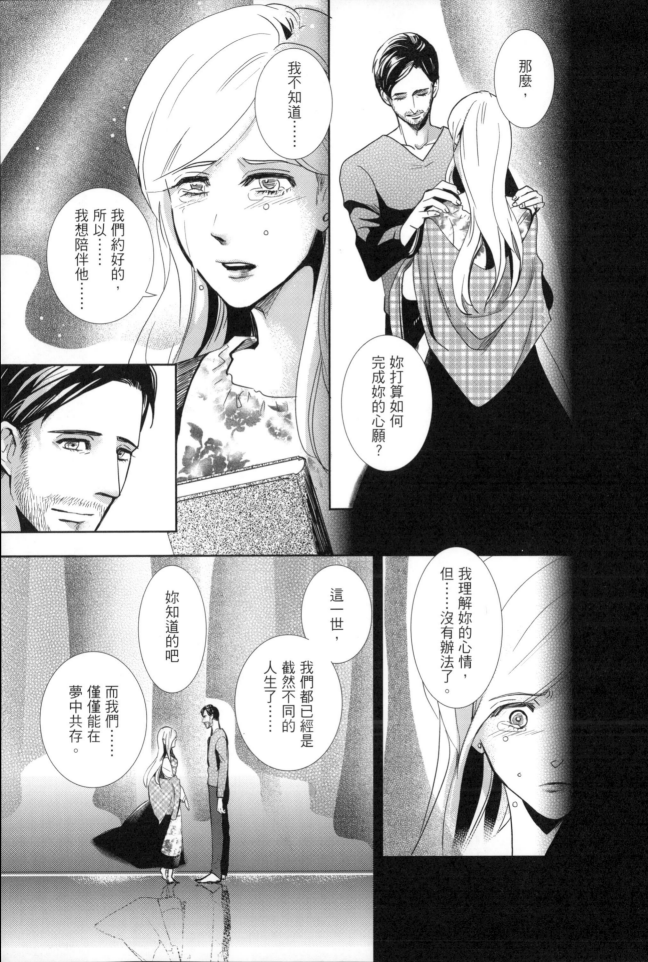

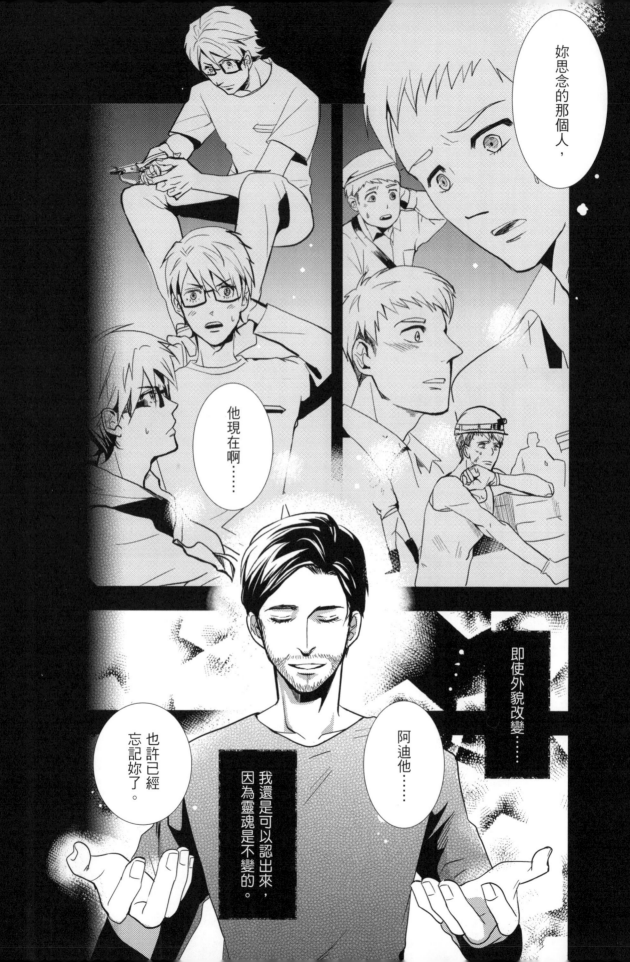

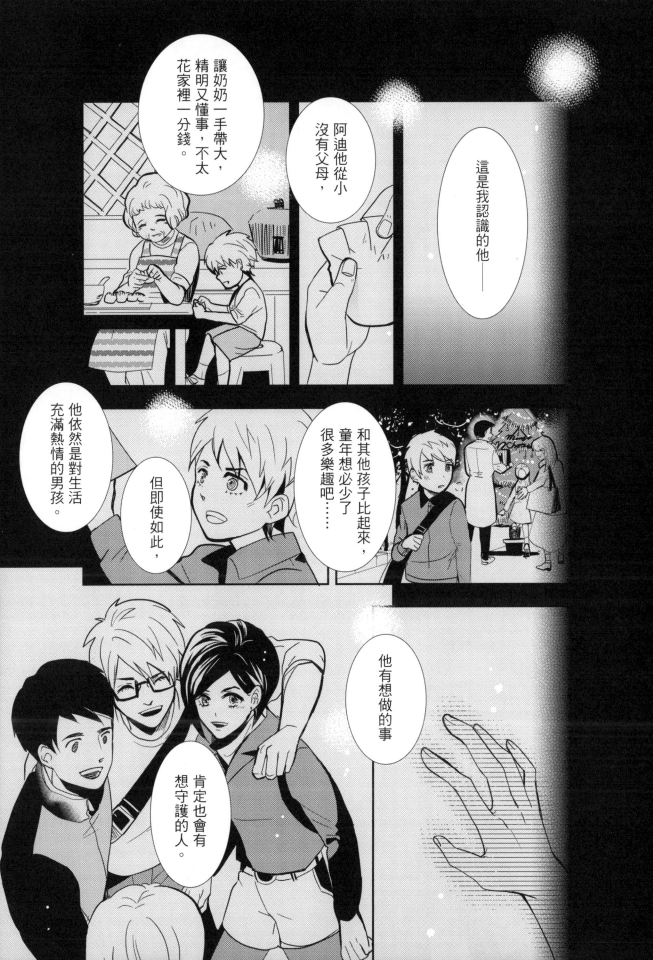

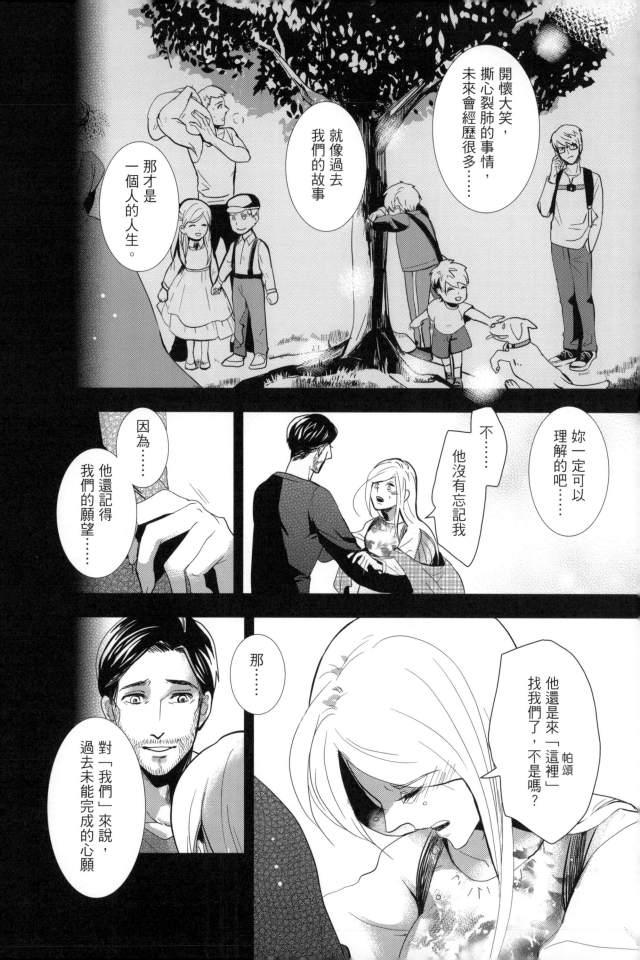

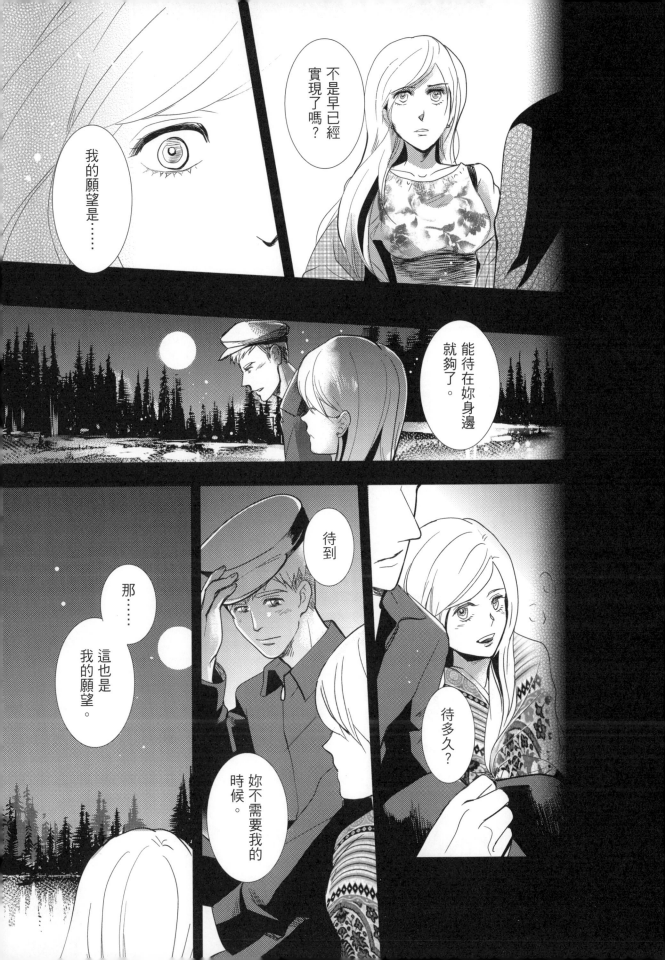

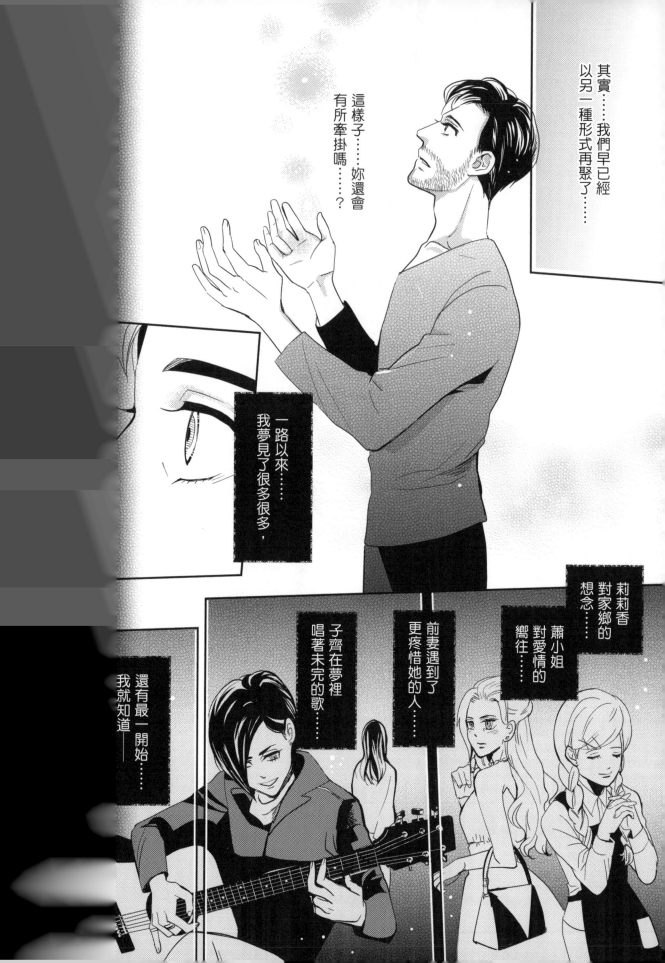

其實……我們早已經
以另一種形式再聚了……

這樣子……妳還會
有所牽掛嗎……?

一路以來……
我夢見了很多很多,

莉莉香
對家鄉的
想念……

蕭小姐
對愛情的
嚮往……

前妻遇到了
更疼惜她的人……

子齊在夢裡
唱著未完的歌……

還有最一開始……
我就知道——

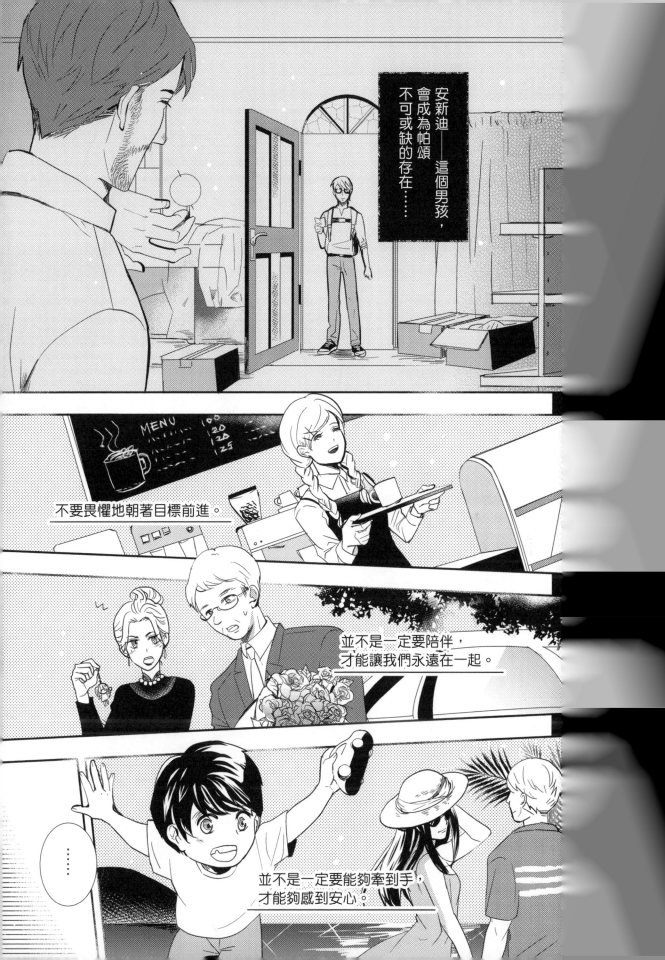

安新迪——這個男孩，
會成為帕頌
不可或缺的存在……

不要畏懼地朝著目標前進。

並不是一定要陪伴，
才能讓我們永遠在一起。

並不是一定要能夠牽到手，
才能夠感到安心。

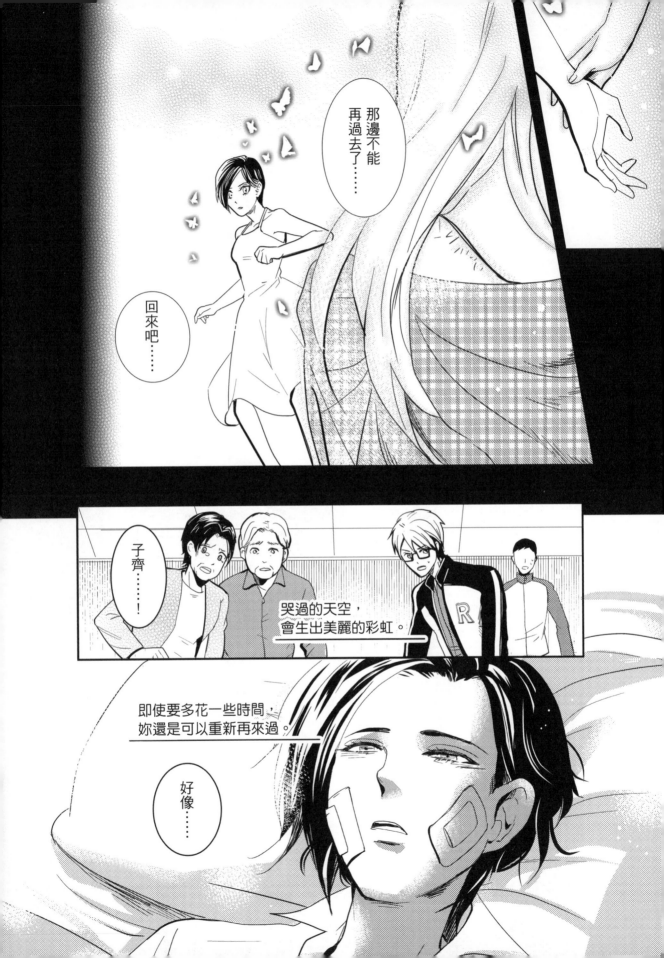

做了一個很長的夢……

人生　不應該要有一定。

你太慢了啦……電話也是都不接！

抱歉，突然有些事晚到了。

葛……葛叔？

哈哈……

老闆你的鬍子呢？

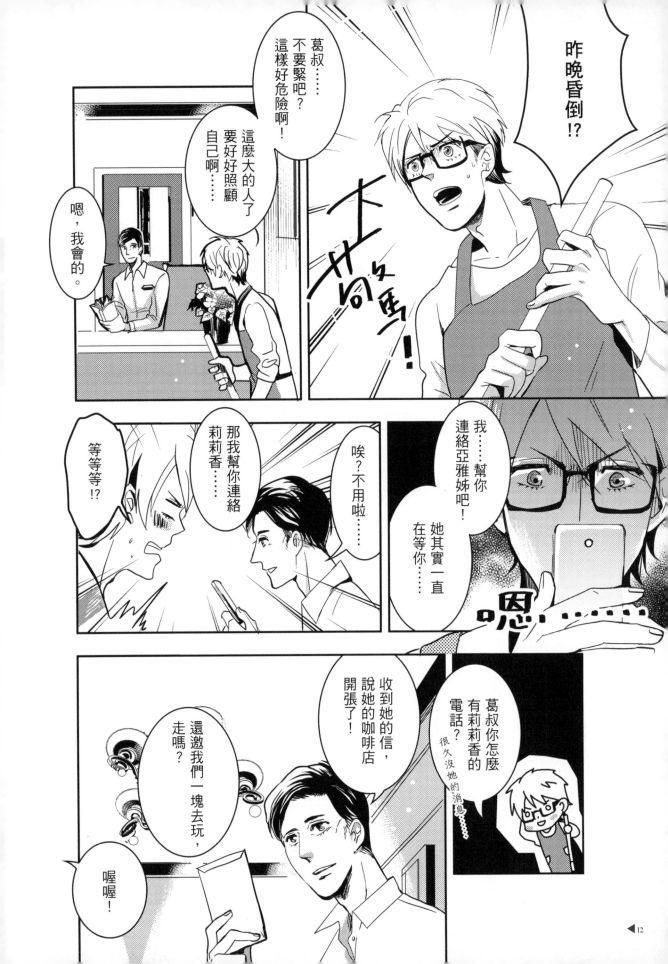

昨晚昏倒!?

葛叔……
不要緊吧?
這樣好危險啊!

這麼大的人了
要好好照顧
自己啊……

嗯,我會的。

我……幫你
連絡亞雅姊吧!
她其實一直
在等你……

唉?不用啦……

那我幫你連絡
莉莉香……

等等等!?

葛叔你怎麼
有莉莉香的
電話?
很久沒她的消息

收到她的信,
說她的咖啡店
開張了!

還邀我們一塊去玩,
走嗎?

喔喔!

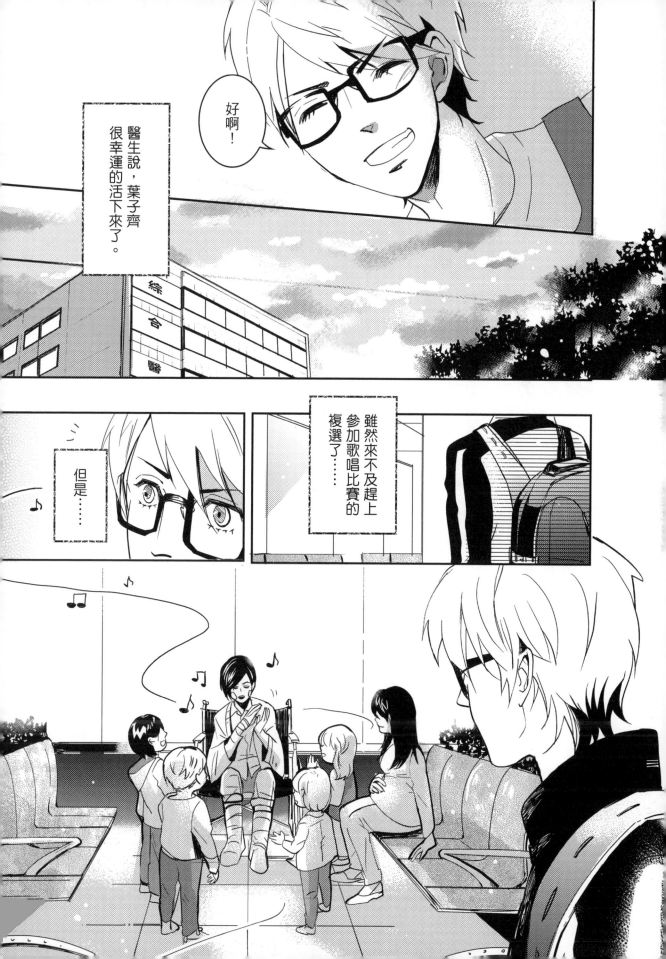

好啊！

醫生說，葉子齊很幸運的活下來了。

雖然來不及趕上參加歌唱比賽的複選了……

但是……

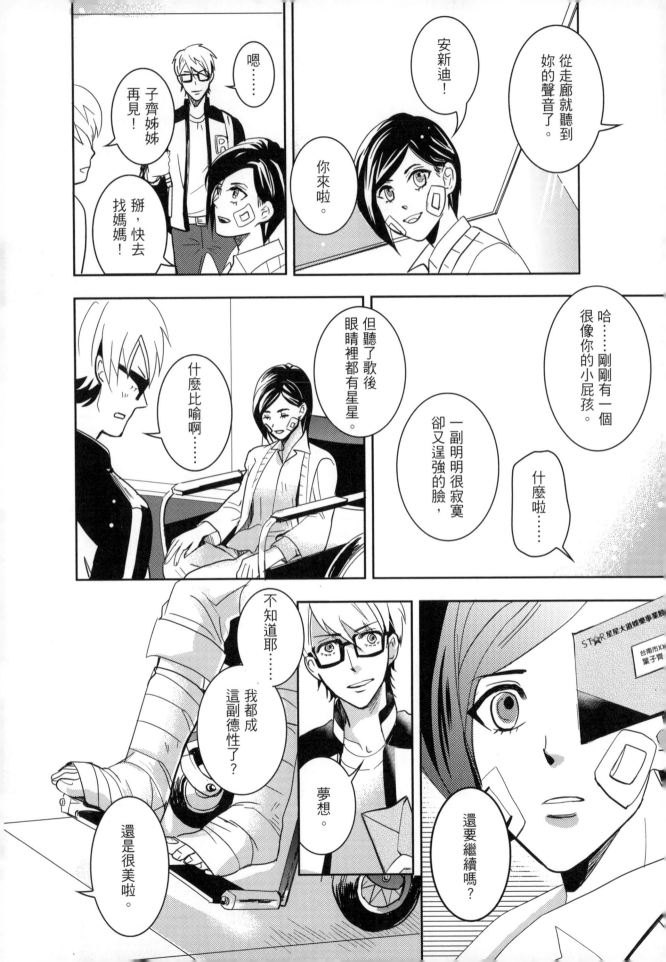

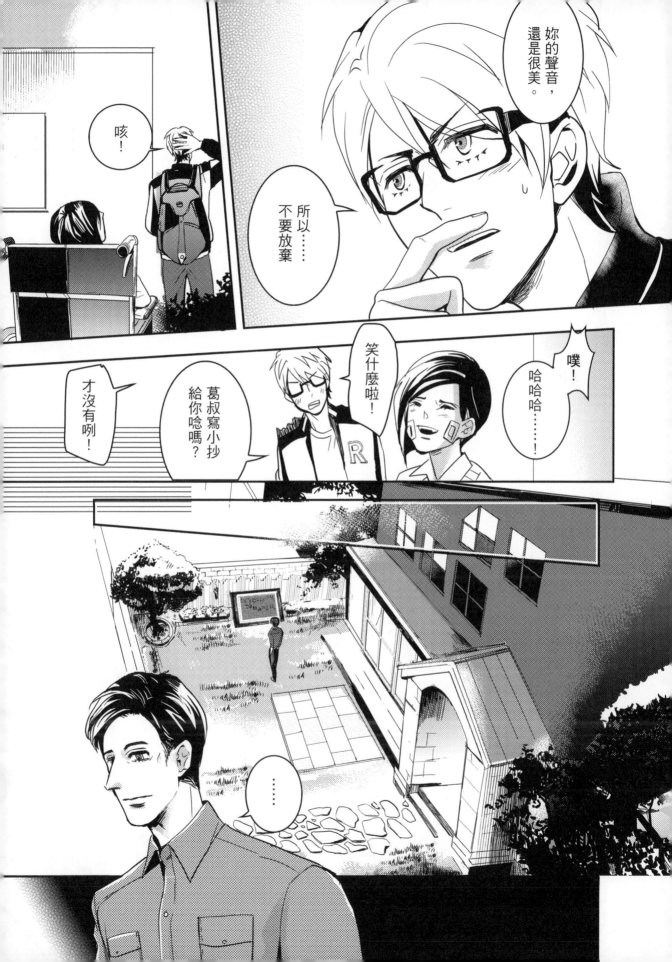

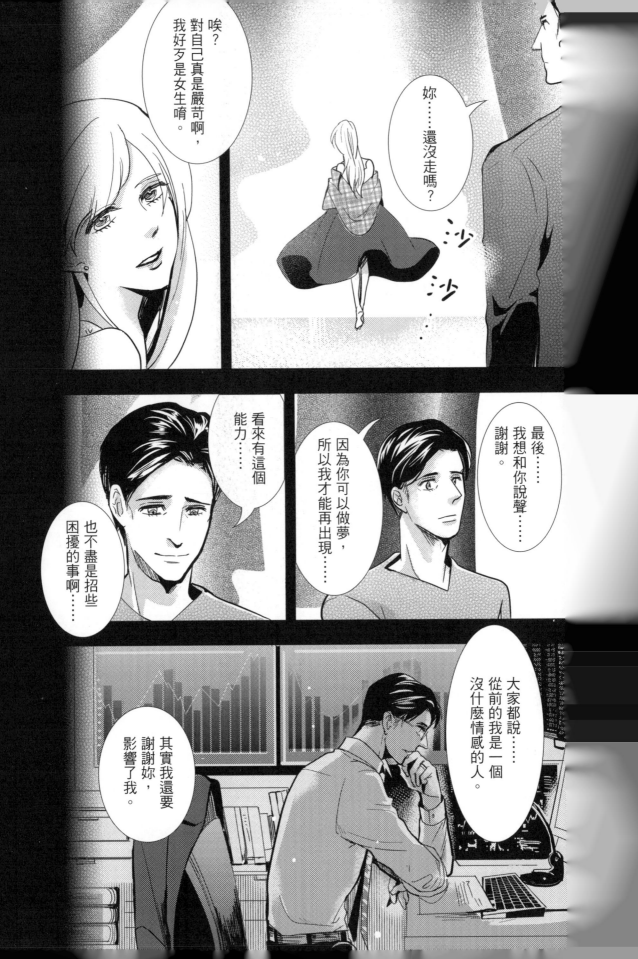

你忠於自我了。

葛叔！

阿迪，你來了啊。

我剛從醫院回來，葉子齊她還滿有精神的。

那真是太好了。

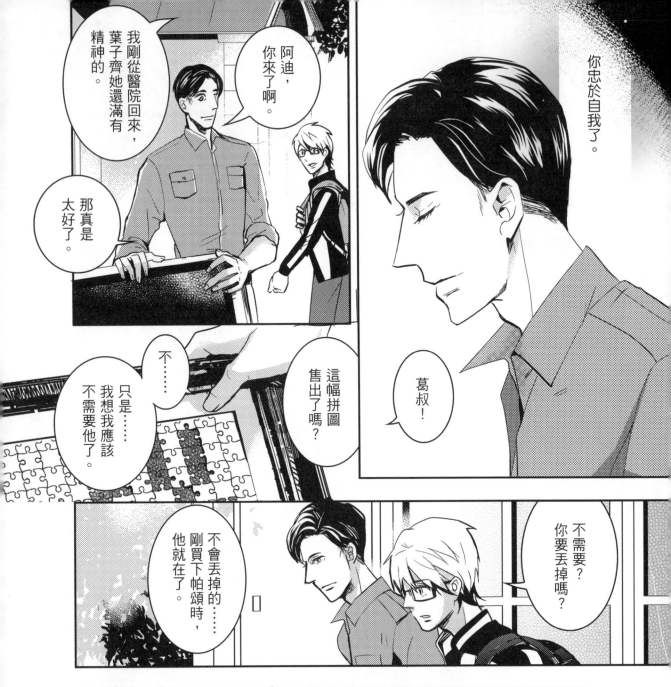

這幅拼圖售出了嗎？

不……只是……我想我應該不需要他了。

不需要？你要丟掉嗎？

不會丟掉的……剛買下帕頌時，他就在了。

我想這大概是上天要送給我的禮物？他的原主人一定也會希望我留著吧……

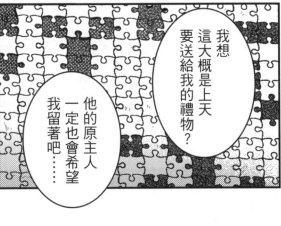

嗯……好像缺了很多塊啊？

是啊。

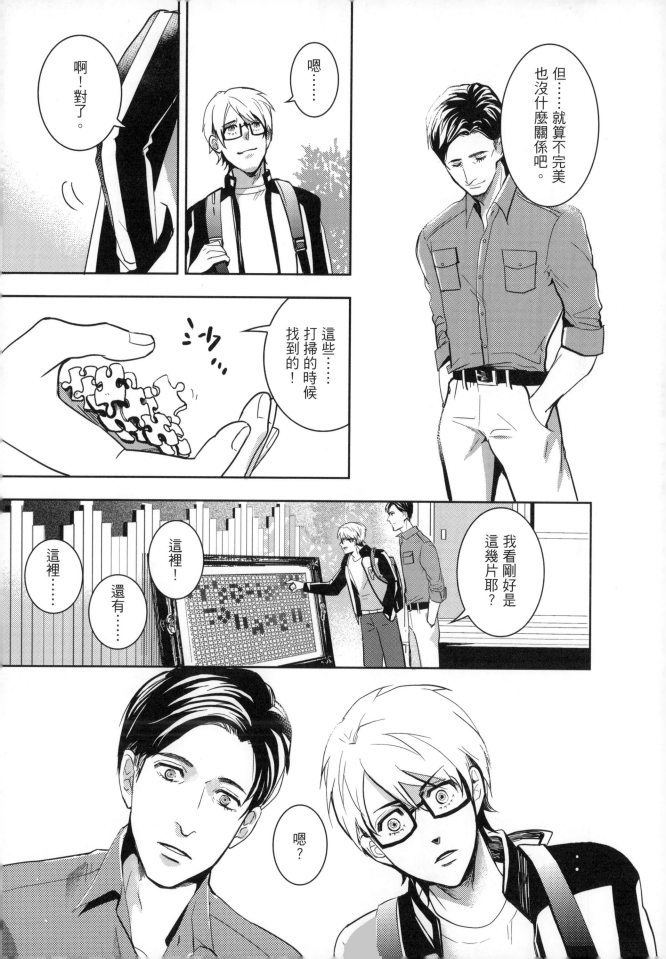

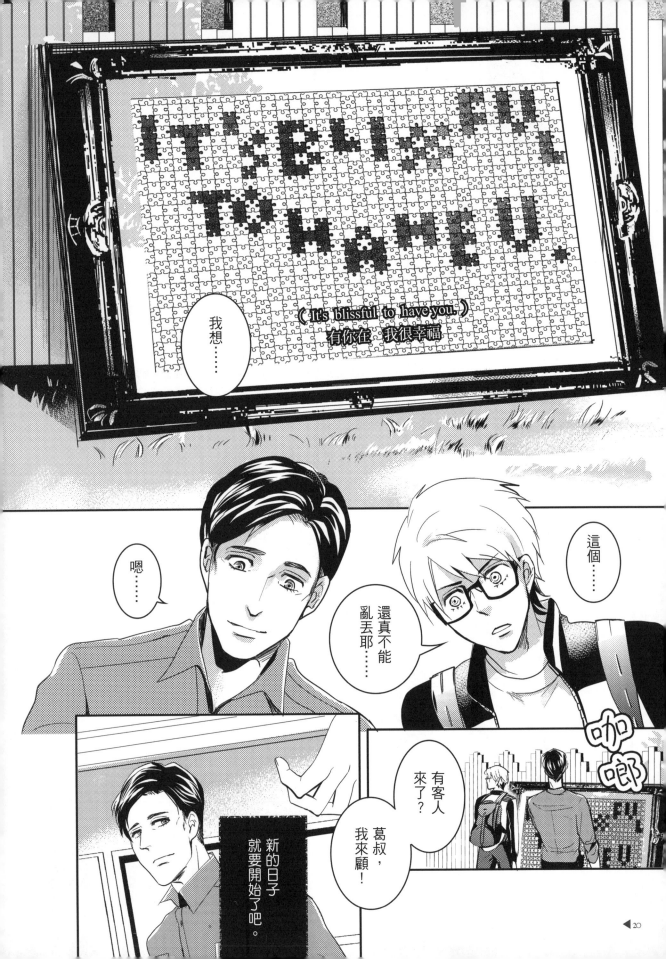

靈感碎碎念

畫漫畫，是一件要命浪漫的事！

再會，帕頌先生。

The Puzzle House

日安，這是墨里可。

這次刊登的是帕頌先生的最後一話，很高興自己能完整畫完一篇作品，將最初的提案一步一步走完似乎花了快兩年……回頭看總有種莫名的感動啊！

一直困擾葛叔的神秘女子居然是自己的前世，這設定被朋友吐槽了，但我有時會遇見另一個自己，不同性別的自己、或是活在不同時空的自己，然後看到不同的選擇和生活，感覺會很有趣吧？（絕對不是因為之前迷上魔鬼終結者的關係XD）

最後，謝謝亞細亞原創誌提供了自由創作的舞台、謝謝我的編輯、也謝謝閱讀至此的您，如對《日安，帕頌先生》有任何建議或感想，都歡迎告訴我喔！

MORIKU墨里可的粉絲專頁：
https://www.facebook.com/morikux

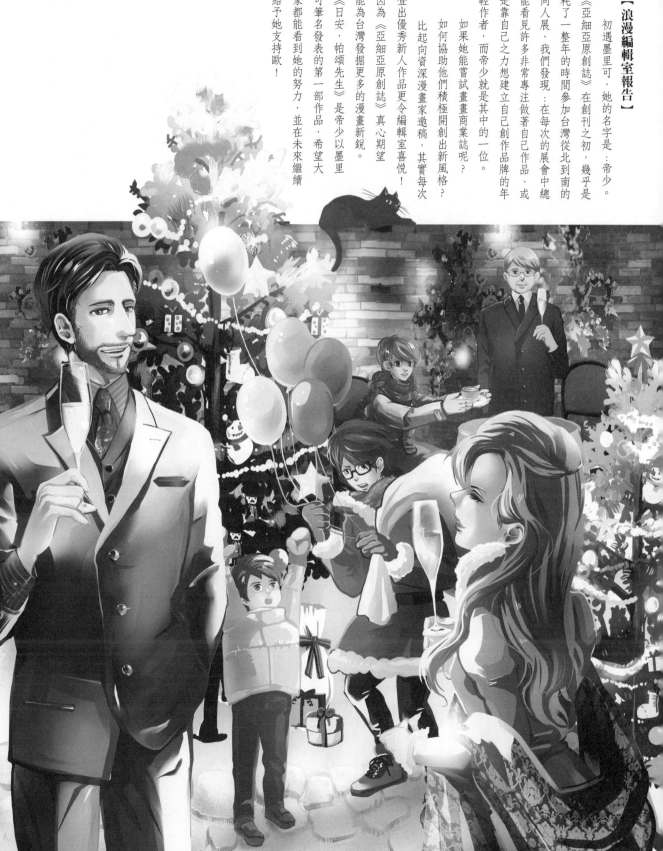

【浪漫編輯室報告】

初遇墨里可，她的名字是：帝少。

《亞細亞原創誌》在創刊之初，幾乎是耗了一整年的時間參加台灣從北到南的同人展，我們發現：在每次的展會中總能看見許多非常專注做著自己作品、或是靠自己之力想建立自己創作品牌的年輕作者，而帝少就是其中的一位。

如果她能嘗試畫畫商業誌呢？如何協助他們積極開創出新風格？比起向資深漫畫家邀稿，其實每次登出優秀新人作品更令編輯室喜悅！

因為《亞細亞原創誌》真心期望能為台灣發掘更多的漫畫新銳。

《日安，帕頌先生》是帝少以墨里可筆名發表的第一部作品，希望大家都能看到她的努力，並在未來繼續給予她支持歐！

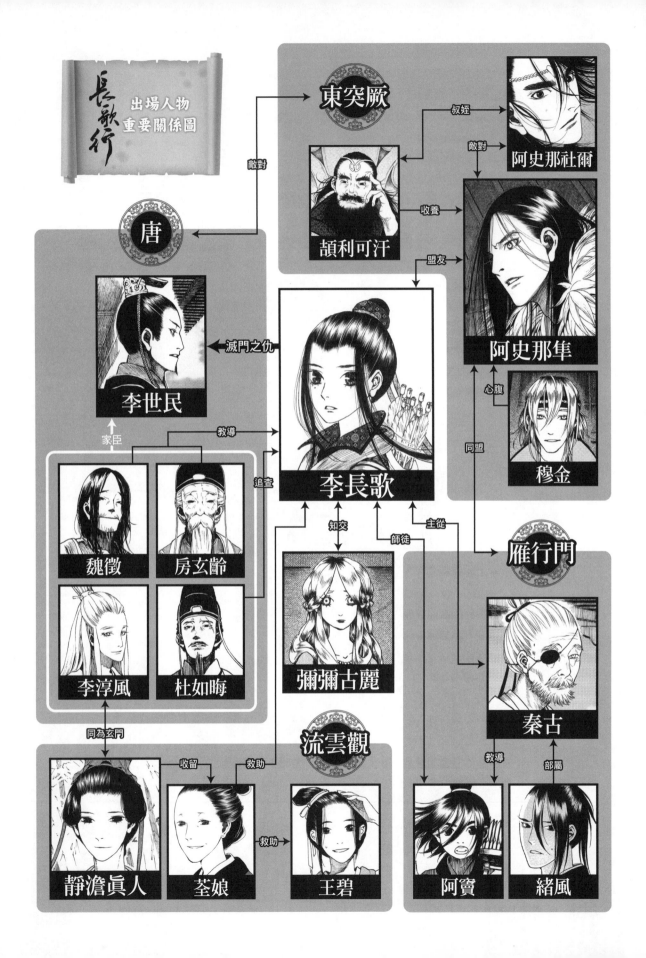

長歌行

卷肆拾

選擇

亞
細
亞
原
創
誌

2

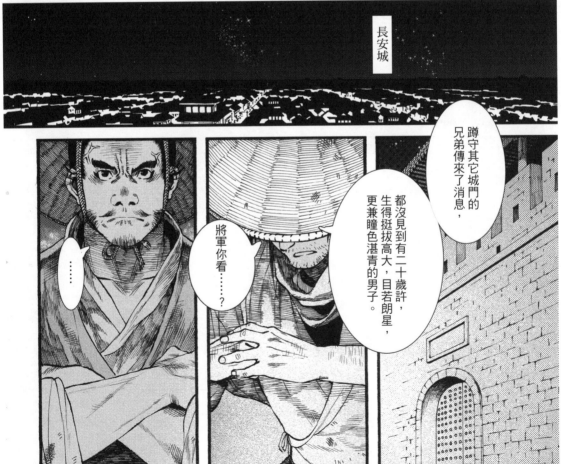

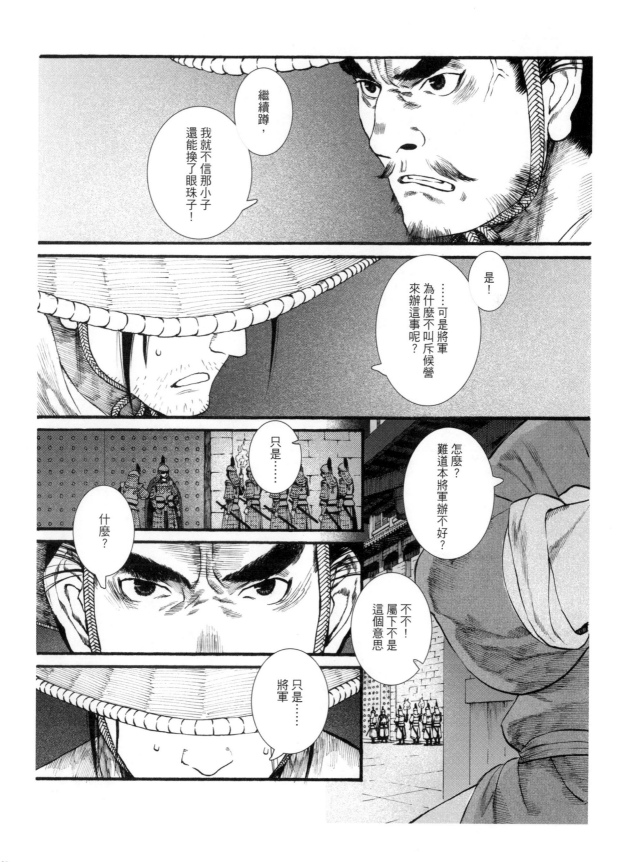

繼續蹲，
我就不信那小子
還能換了眼珠子！

是！

……可是將軍
為什麼不叫斥候營
來辦這事呢？

怎麼？
難道本將軍辦
不好？

只是……

什麼？

不不！
屬下不是
這個意思

只是
將軍……

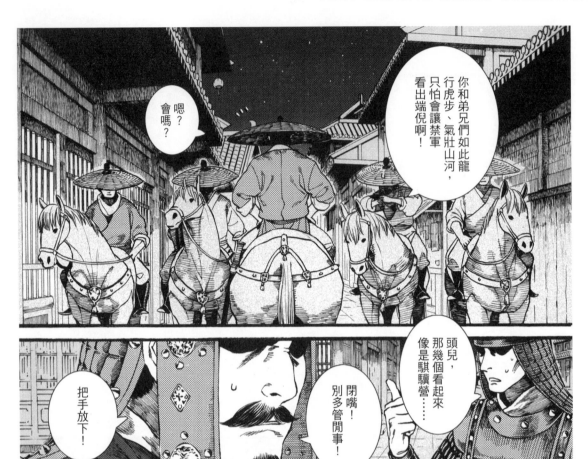

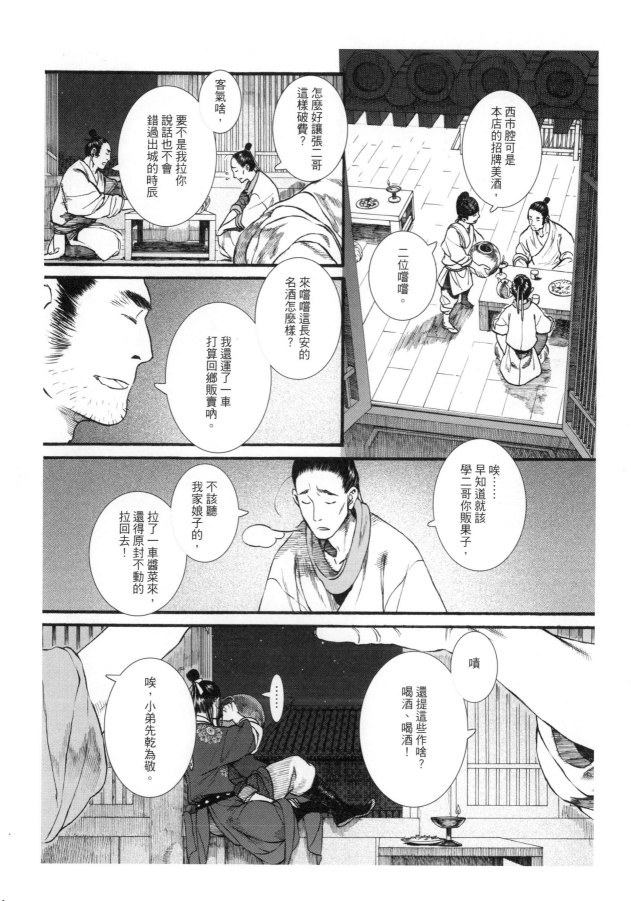

浪漫

亞細亞原創誌

2

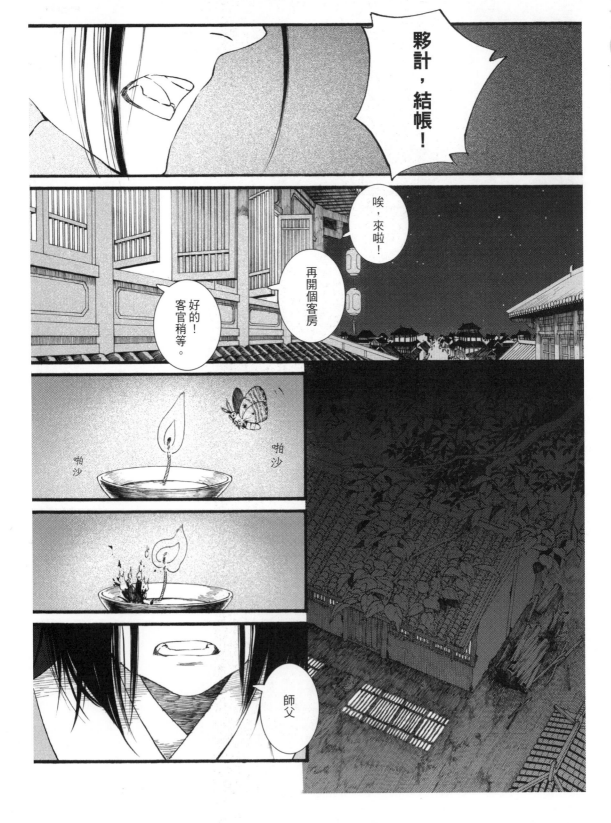

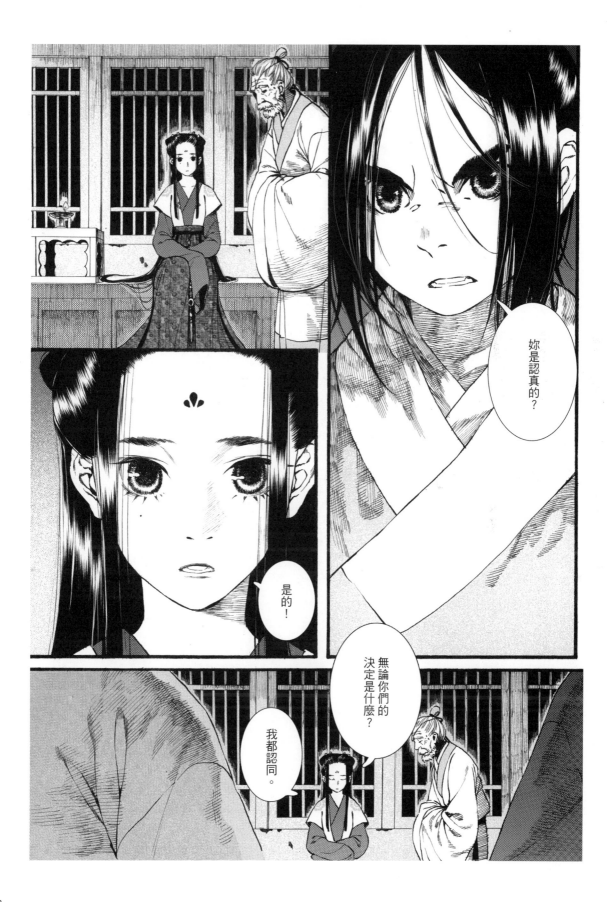

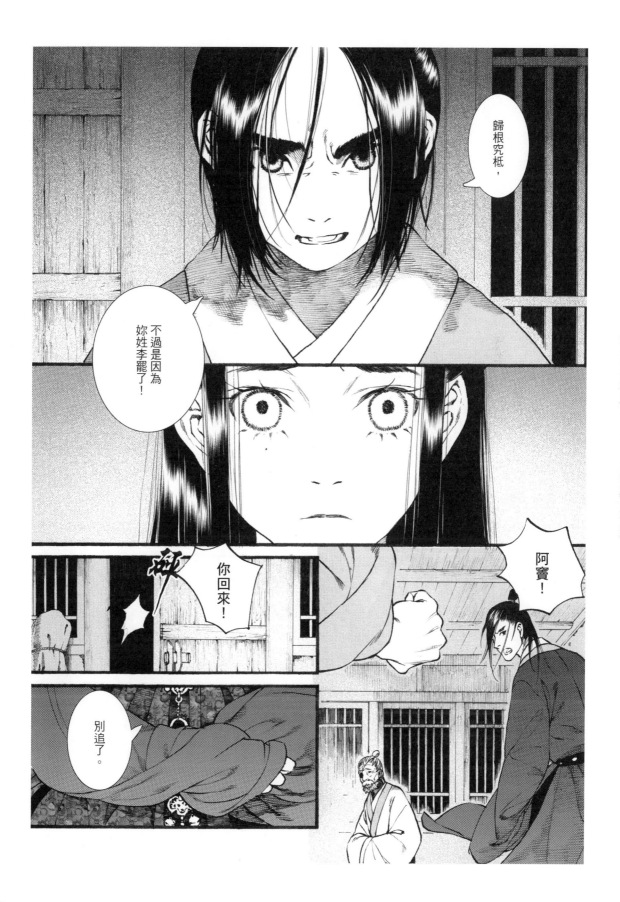

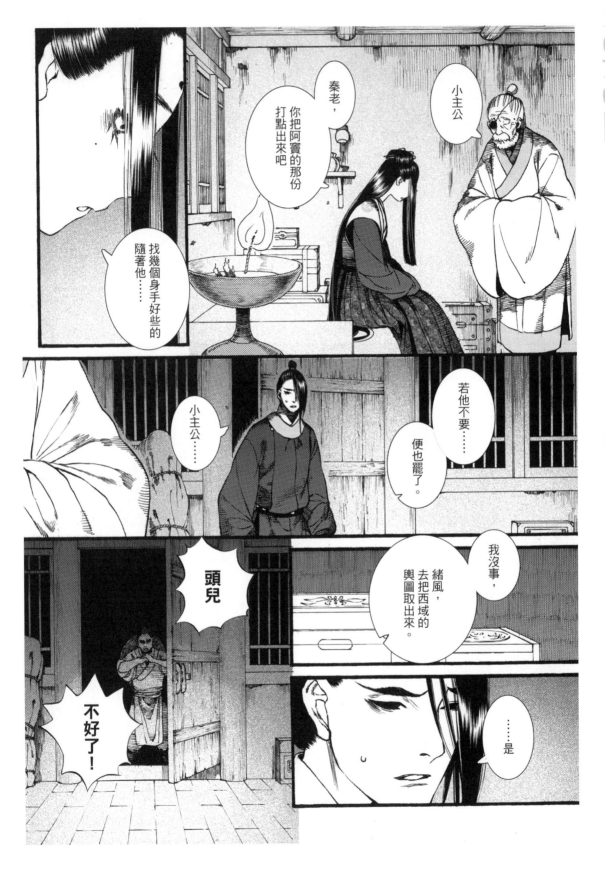

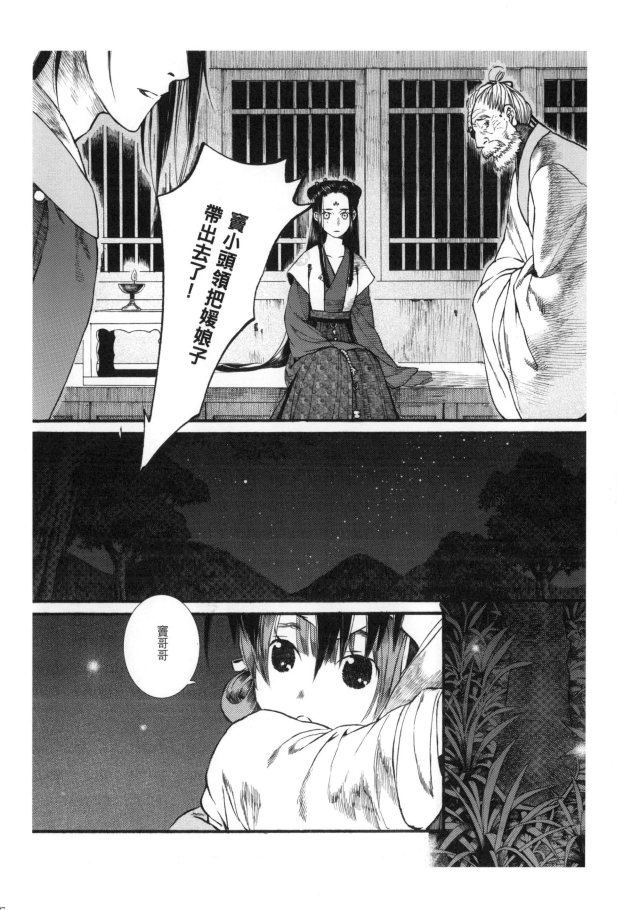

浪漫

亞細亞原創誌

2

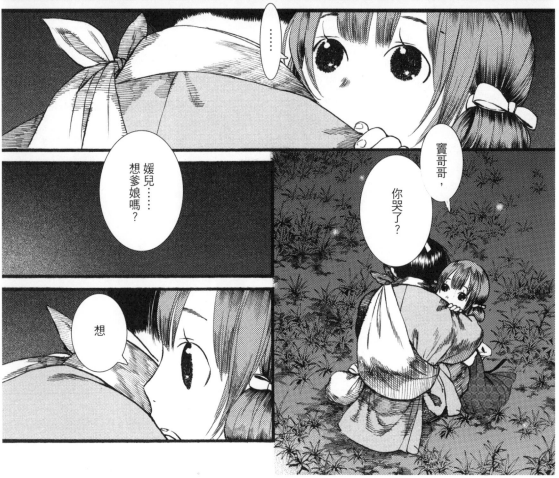

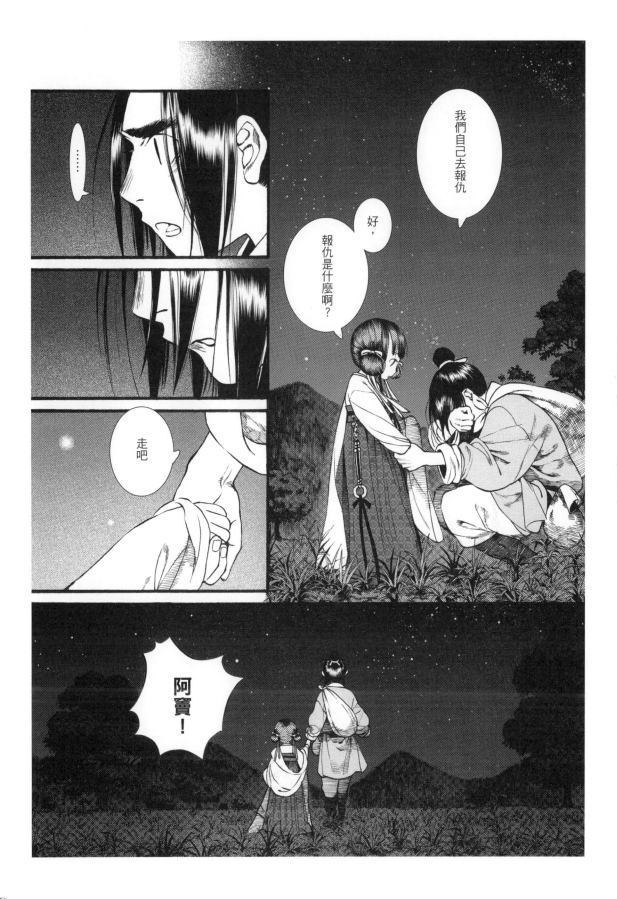

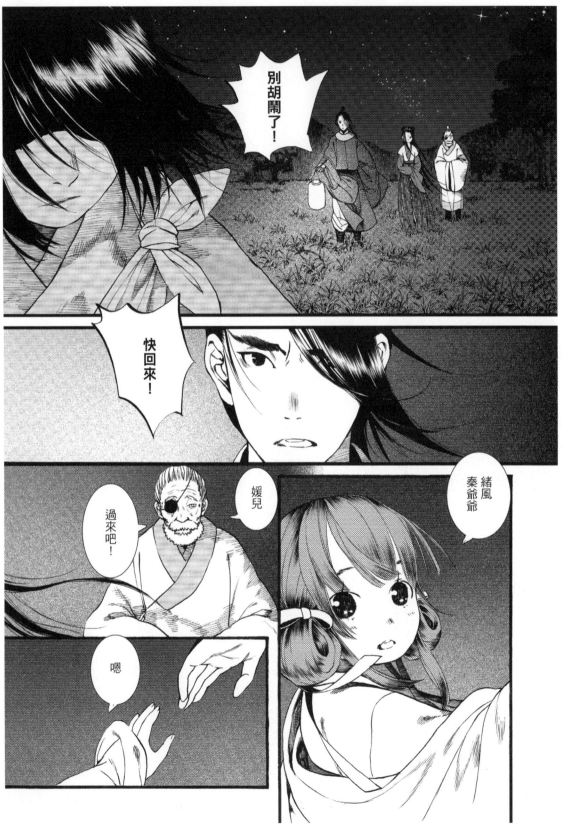

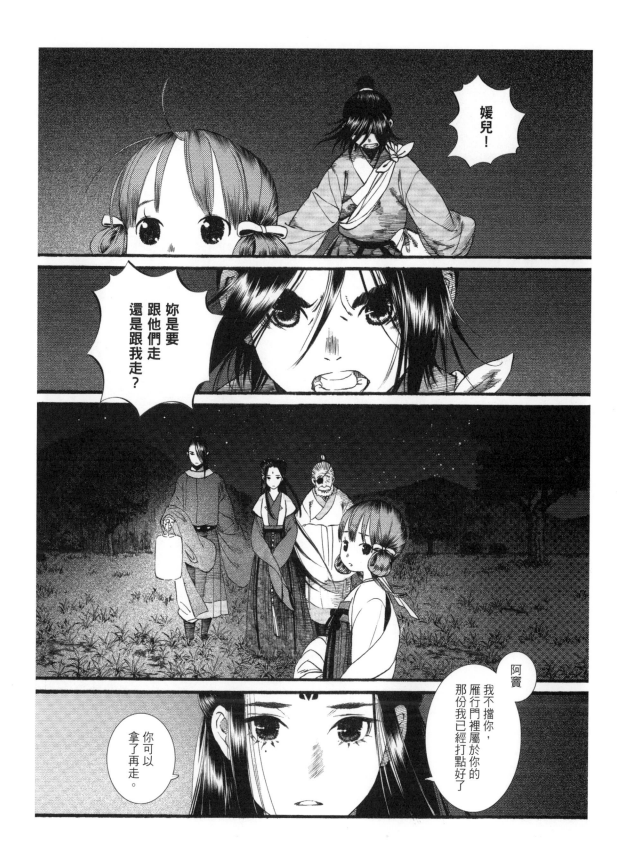

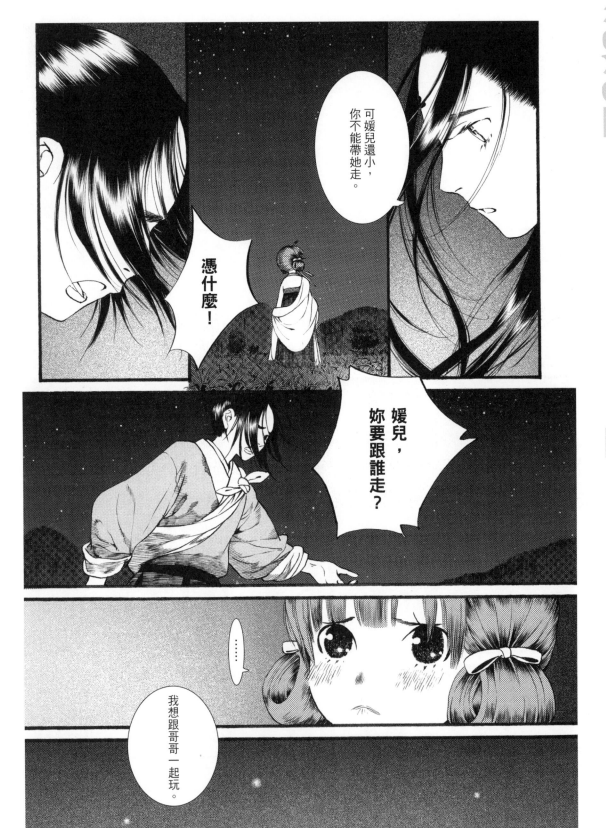

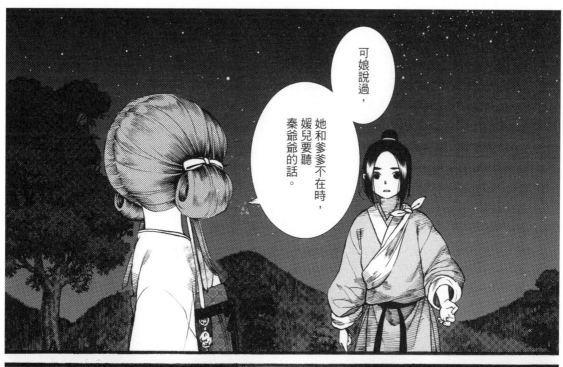

可娘說過，

她和爹爹不在時，媛兒要聽秦爺爺的話。

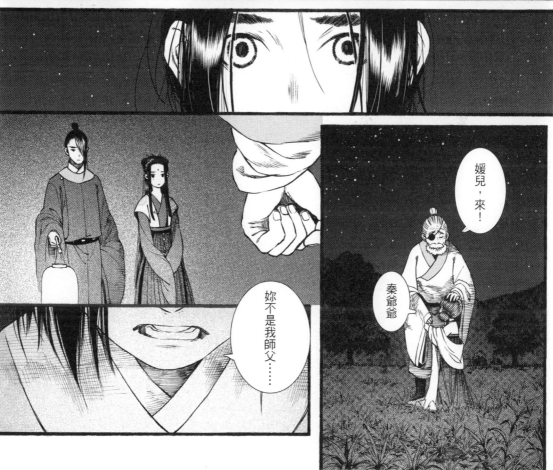

媛兒，來！

秦爺爺

妳不是我師父……

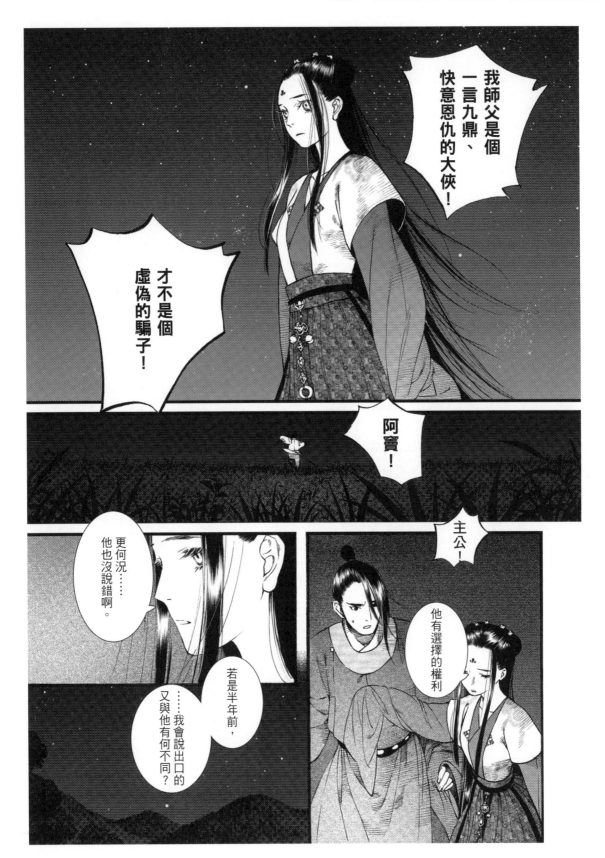

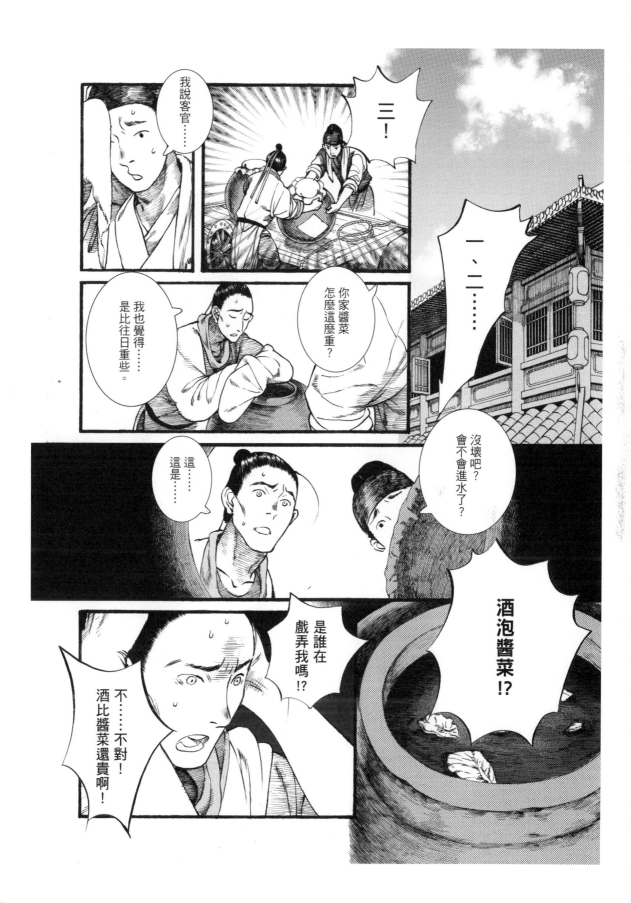

將軍
喝口茶湯
解解渴吧

唔……

阿辰已經
去找地方沽酒了。

知道將軍
不愛喝茶，

真難喝！

喀啦

喀啦
喀啦

浪漫

亞細亞原創誌

2

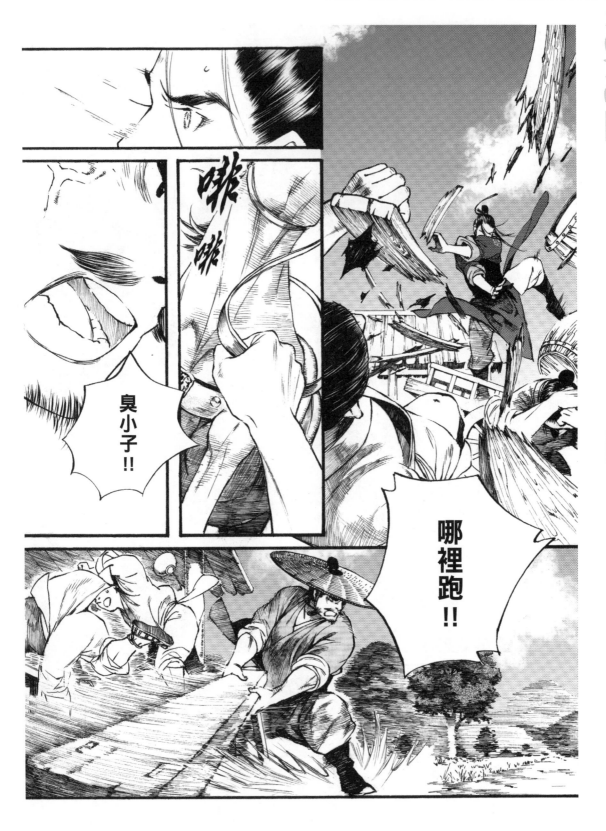

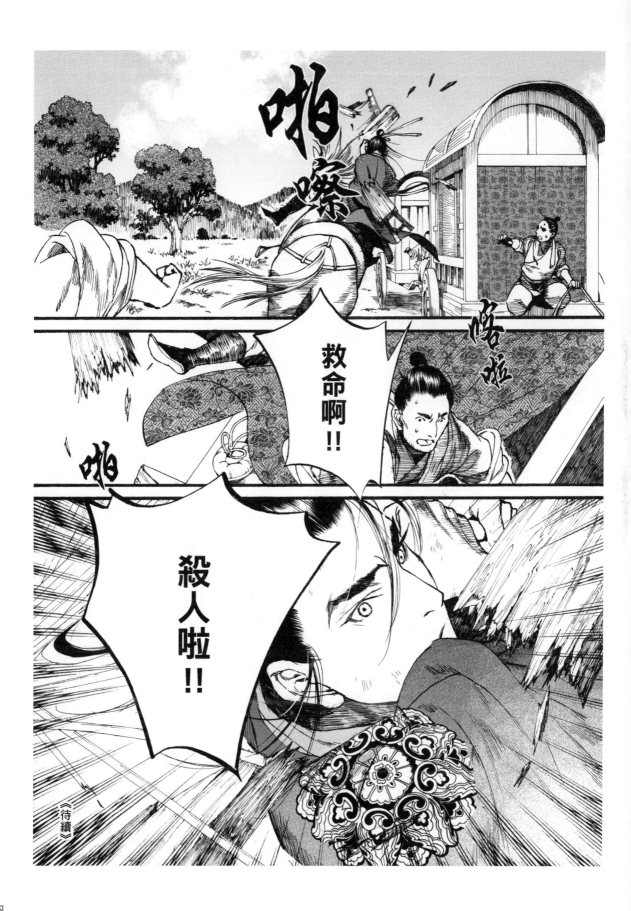

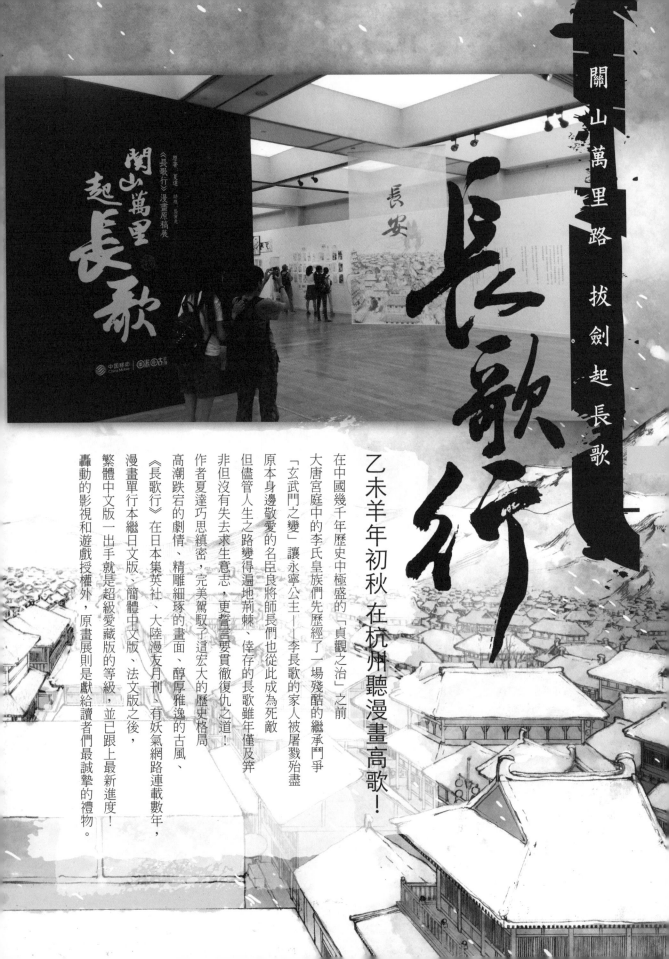

關山萬里路 拔劍起 長歌

長安

《長歌行》漫畫原稿展
關山萬里
起長歌
原著：夏達　財線：獻彩見
中國移動｜沐瞳古漫

長歌行

乙未羊年初秋 在杭州聽漫畫高歌！

在中國幾千年歷史中極盛的「貞觀之治」之前
大唐宮庭中的李氏皇族們先歷經了一場殘酷的繼承鬥爭
「玄武門之變」讓永寧公主——李長歌的家人被屠戮殆盡
原本身邊敬愛的名臣良將師長們也從此成為死敵
但儘管人生之路變得遍地荊棘、倖存的長歌雖年僅及笄
非但沒有失去求生意志，更誓言要貫徹復仇之道！
作者夏達巧思縝密，完美駕馭了這宏大的歷史格局
高潮跌宕的劇情、精雕細琢的畫面、醇厚雅逸的古風、
《長歌行》在日本集英社、大陸漫友月刊、有妖氣網路連載數年，
漫畫單行本繼日文版、簡體中文版、法文版之後，
繁體中文版一出手就是超級愛藏版的等級，並已跟上最新進度！
轟動的影視和遊戲授權外，原畫展則是獻給讀者們最誠摯的禮物。

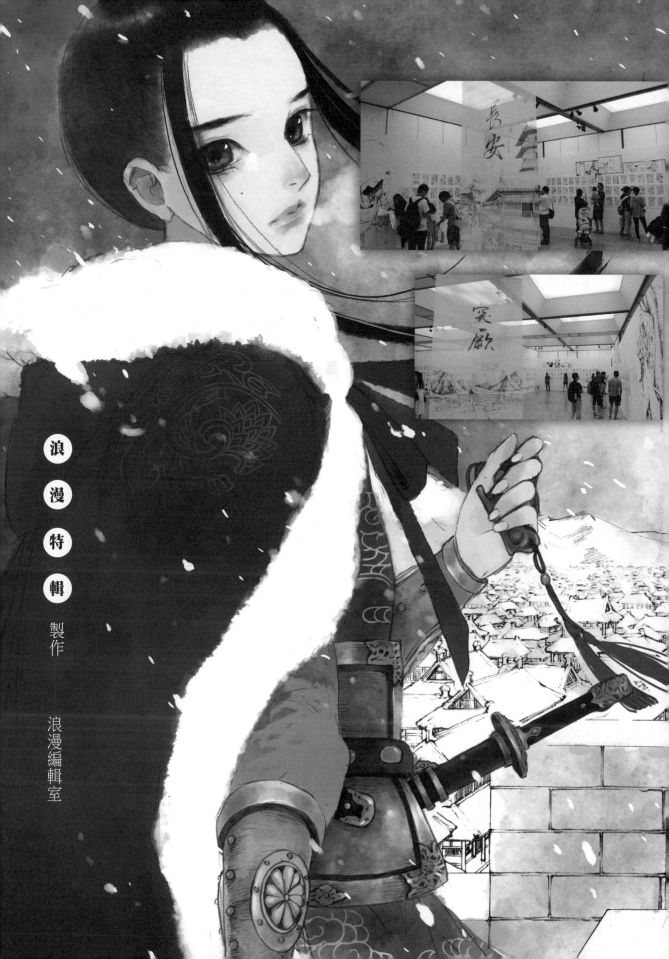

浪漫特輯 製作

浪漫編輯室

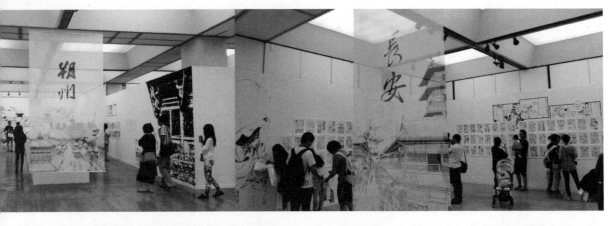

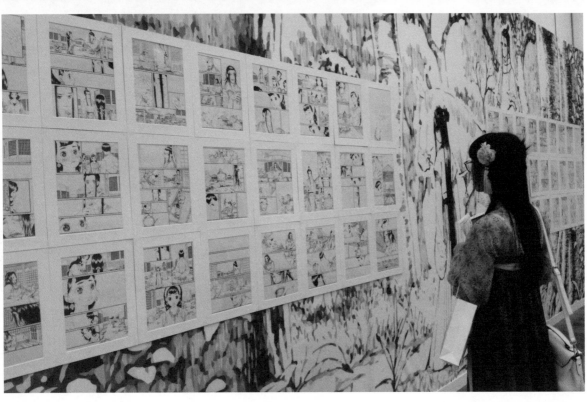

歷時一個月，由錢江晚報、杭州夏天島工作室和杭州圖書館聯合主辦的【關山萬里起長歌—夏達《長歌行》漫畫原稿展】共展出一千四百張的漫畫原稿，每張都刻畫細膩，筆下每個人物、服飾、建築的陰影面上畫得密密麻麻整整齊齊的線條，讓人充分感受了作者的嚴謹和用心，這次展出讓所有參觀者成功的感受了在一般動漫展上無法完整傳遞的漫畫創作精華。

《長歌行》漫畫原稿展整個展覽動線規劃是以劇情發展的幾個重要城市舞台為主軸，五大塊懸掛在會場印著長安、朔州、洛陽、突厥等名稱的半透明垂掛佈置物，而且所有參觀者都可以在每個不同展區蓋上紀念章作為參展的紀念。作者在成功駕馭宏大歷史格局的同時，亦細膩地刻畫每個漫畫畫面、以出道時十多年不斷精進的洗鍊畫技、成熟的運用虛實比重，整體風格或靜或動毫不含糊。一如長歌策馬越過懸崖瞬間飛身逃生，在漫畫書中不足一公分的人物，原稿卻連身姿、服裝都一清二楚。

浪漫

浪

漫

特

輯

▶上千坪的原稿展會場，整個展覽動線的規劃是隨漫畫劇情發展的各個重要城市為主軸。會場設計以印著長安、朔州、洛陽、突厥等超大幅的雅緻垂簾作為引導。

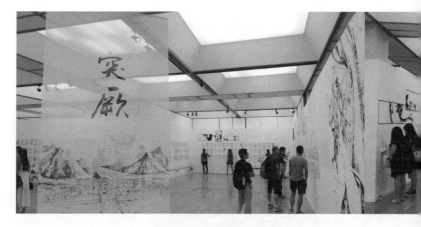

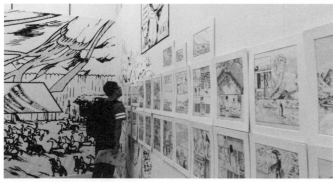

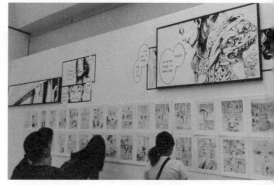

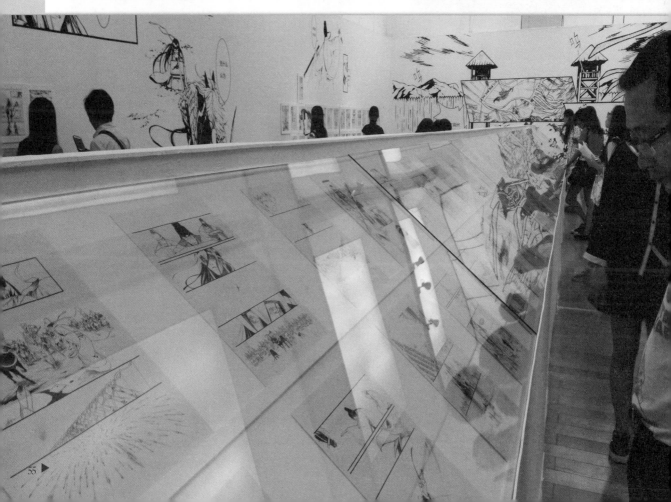

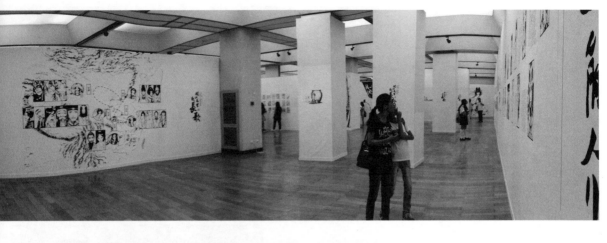

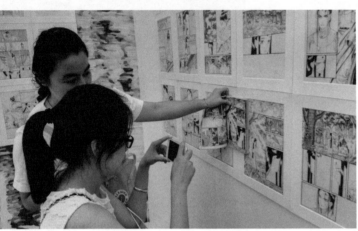

「每次幾乎都要屏息翻閱夏達的歷史長篇力作《長歌行》，既急著看高潮跌宕的劇情，又不忍錯漏精雕細琢的畫面。從《遊園驚夢》、《子不語》、《哥斯拉不說話》，到如今的《長歌行》，每一部作品都自成典型，風格愈見清明、犀利。」知名的亞洲漫畫評論家蒂芬妮寫出了廣大讀者的心裡話。這些話也充分在原稿展上被印證了。

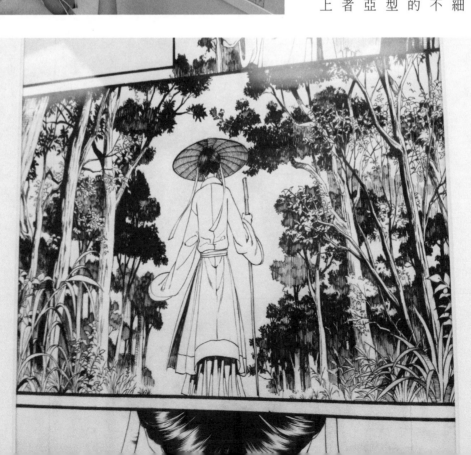

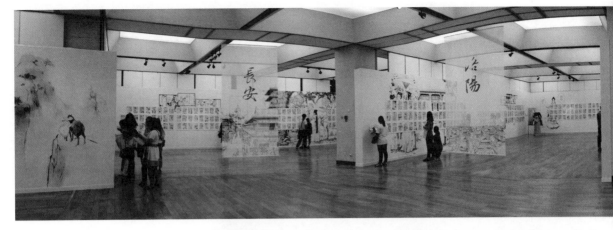

浪漫

浪 漫 特 輯

製作 —— 浪漫編輯室

▼在讀者見面會上，有讀者問夏達每頁原稿大概要花多久時間畫完？夏達回答至少都要好幾個小時，但燕雲十八騎的盔甲則是讓她畫到痛哭流涕……引發全場大笑，讀者們希望老師多保重身體、少熬夜。

> 每位讀者都對長歌行漫畫1400多張原稿的精緻細刻程度驚嘆不已！

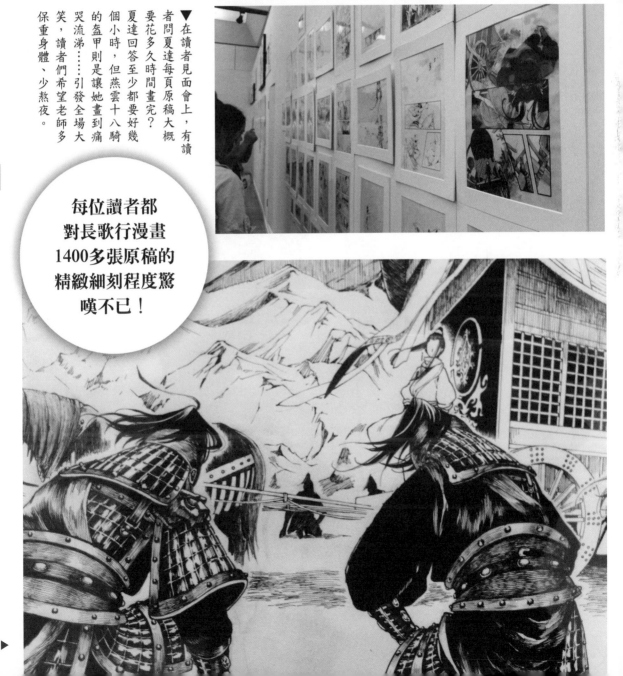

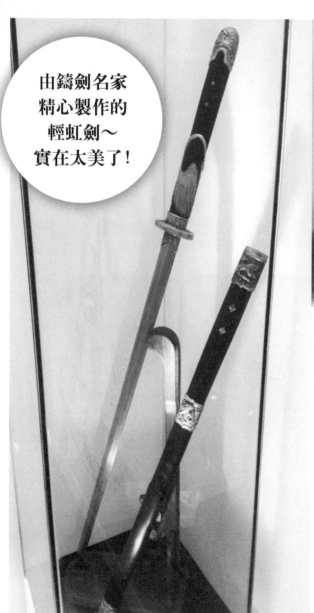

由鑄劍名家
精心製作的
輕虹劍～
實在太美了！

每天八小時的開放，原畫展依然擋不住粉絲呼籲延長展期的期望，所以主辦方特別延長了一週的展期，但各地仍有許多無法趕來的讀者們、學生們在網上惆悵：求延展！求巡展！加上看過展覽的人紛紛在網上曬出各種現場炫耀圖……讓主辦方確定了未來將再擇適當城市舉辦巡展的計畫，而在海外展出方面，也確定將以台灣為海外首展的地點。

在原畫展中最突出的展品當屬一把實體鍛造的輕虹劍，以及當年的叔叔李世民所送、長歌隨身攜帶的這把短刃，但想到彌彌就是用這把刀自刎而亡……心中還是不由得的惆悵啊！

58 ▶

浪

漫

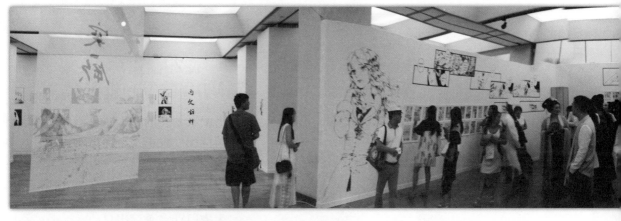

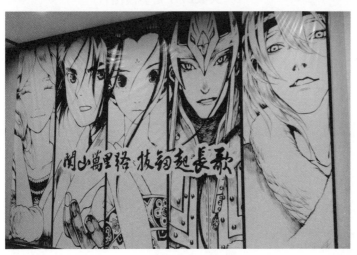

浪
漫
特
輯

製作──

浪漫編輯室

在原稿展上，每個被隨機採訪的漫迷，都會對著鏡頭前眉飛色舞地說：夏達的排線太厲害啦！如今電腦貼網點更加快速便捷，純手工排線簡直要絕跡，然而夏達還是喜歡跟線條死磕，她畫張原稿需要5個小時。而構思一頁分鏡、臺詞，更需要成倍的時間。一千多頁的漫畫幾乎等於一個女孩的青春。所以當這七千個小時的手稿展出來，當然非常震撼。

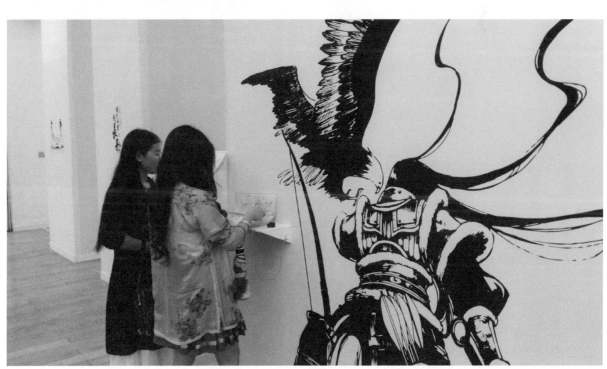

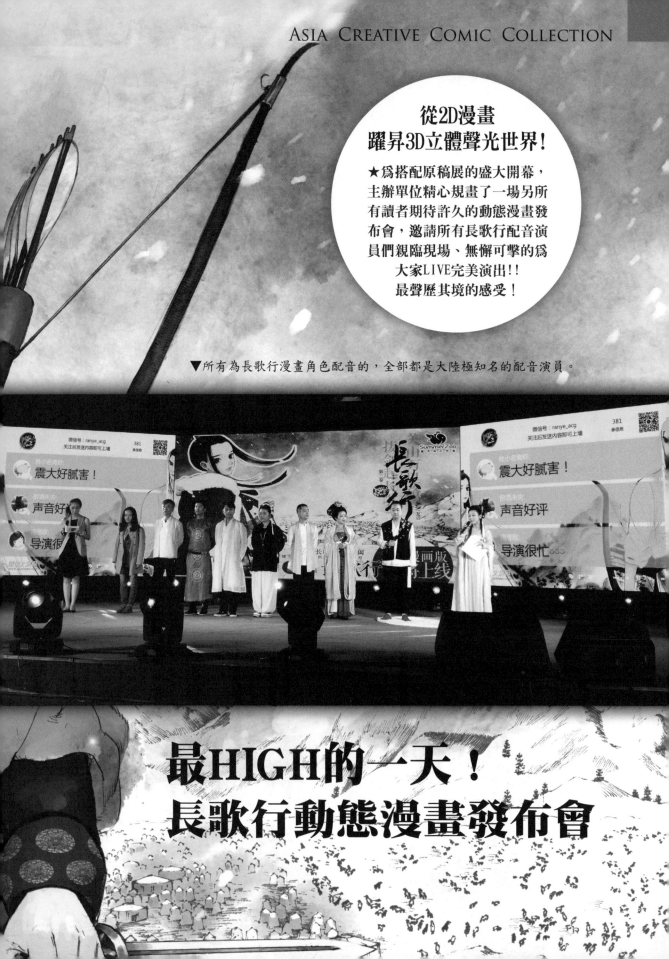

從2D漫畫
躍昇3D立體聲光世界！

★為搭配原稿展的盛大開幕，主辦單位精心規畫了一場另所有讀者期待許久的動態漫畫發布會，邀請所有長歌行配音演員們親臨現場、無懈可擊的為大家LIVE完美演出！！最聲歷其境的感受！

▼所有為長歌行漫畫角色配音的，全部都是大陸極知名的配音演員。

最HIGH的一天！
長歌行動態漫畫發布會

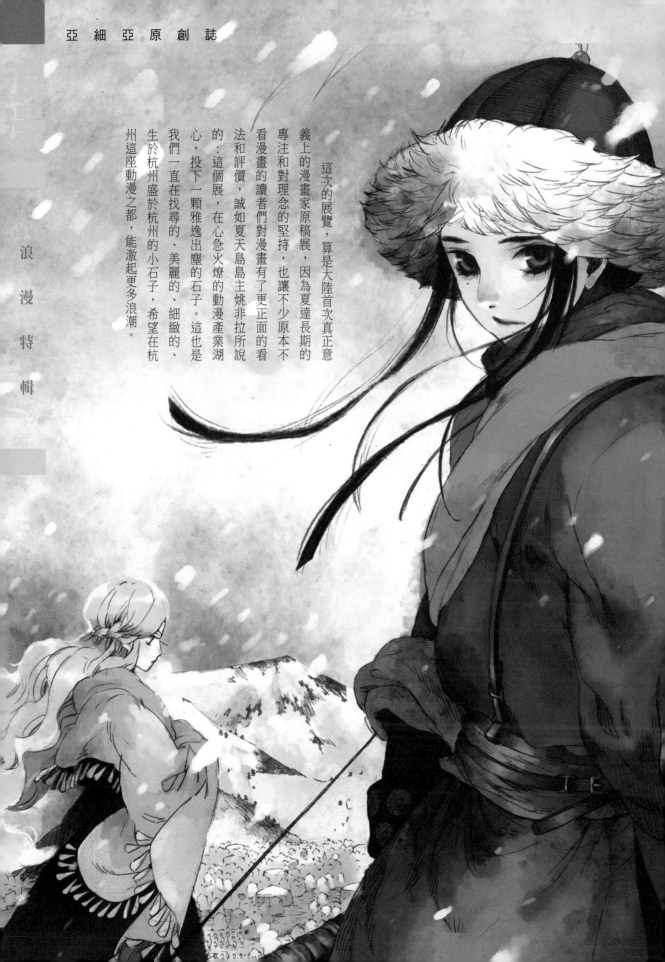

浪 漫 特 輯

這次的展覽，算是大陸首次真正意義上的漫畫家原稿展，因為夏達長期的專注和對理念的堅持，也讓不少原本不看漫畫的讀者們對漫畫有了更正面的看法和評價，誠如夏天島島主姚非拉所說的：這個展，在心急火燎的動漫產業湖心，投下一顆雅逸出塵的石子。這也是我們一直在找尋的、美麗的、細緻的、生於杭州盛於杭州的小石子，希望在杭州這座動漫之都，能激起更多浪潮。

SummerZoo

本書由杭州夏天島工作室正式授權獨家發行繁體中文版

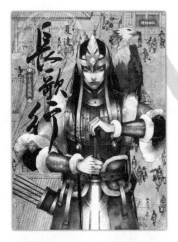

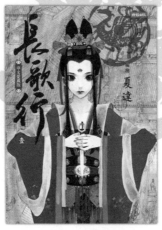

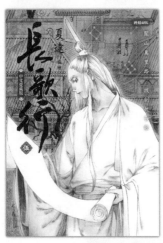

中文愛藏版

長歌行

夏達

關山萬里路 拔劍起長歌

全球獨家繁體中文愛藏版
高品質印製、超豐富內容
2015全新魅力發行!!

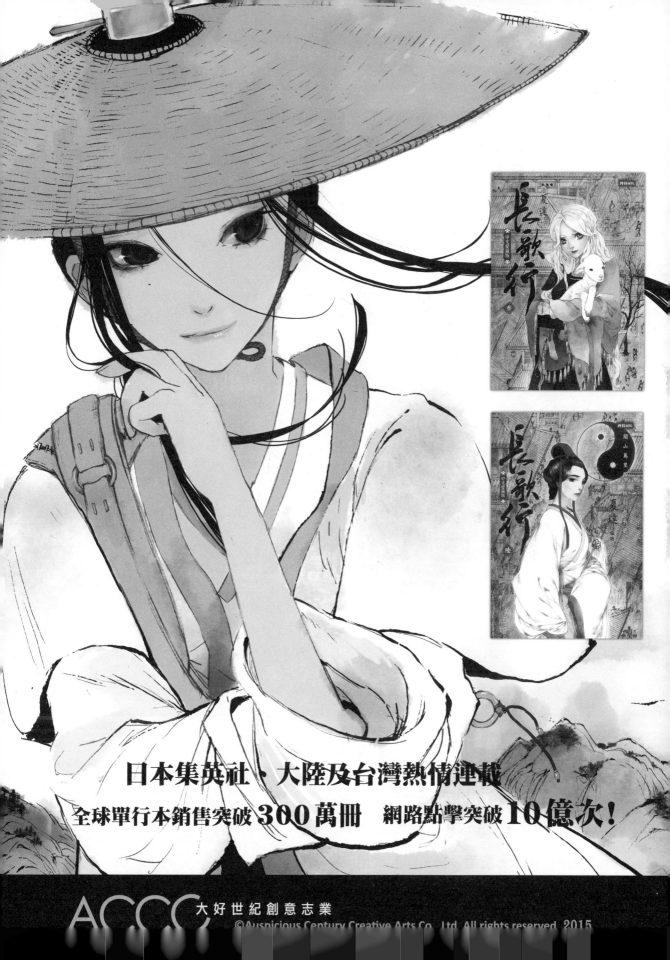

日本集英社、大陸及台灣熱情連載
全球單行本銷售突破 300 萬冊　網路點擊突破 10 億次！

Insects » Party

 食物中毒

 環保蝸牛車

史小強

※好色無人可擋，賤到人見人踩，車見車撞，但生命力卻旺盛到嚇人，永遠打不死、永遠踩不扁。

埋了五十年的人類鮮血！

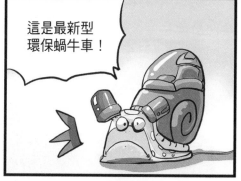
這是最新型環保蝸牛車！

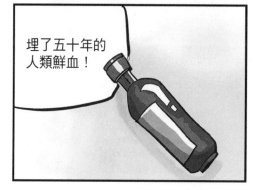
喝一口滿滿都是歷史的味道
？

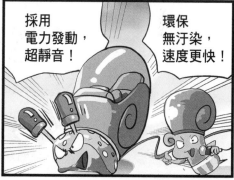
採用電力發動，超靜音！
環保無汙染，速度更快！

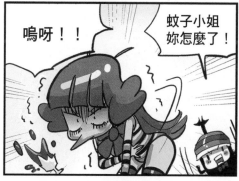
嗚呀！！
蚊子小姐妳怎麼了！

好是好，不過……

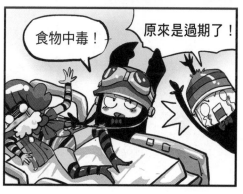
食物中毒！
原來是過期了！

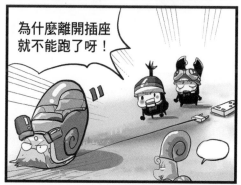
為什麼離開插座就不能跑了呀！

換牙

小鬼！
看起來又白又嫩，
鮮血一定很好喝！

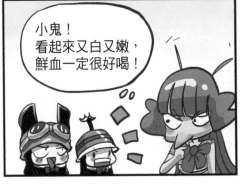

那我就
不客氣了！

！

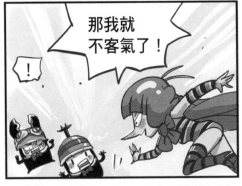

嗚呀！

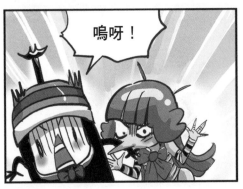

醫生，我需要
換一副牙齒！

甲蟲的殼
是很硬的！

吸血

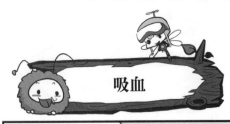

不要，蚊子小姐
不要這樣～

小假你
怎麼了？

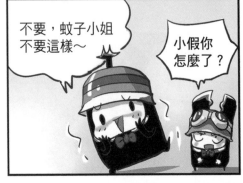

蚊子小姐
想親人家
臉蛋～

什麼？

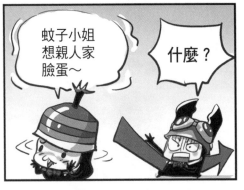

真的嗎？

有什麼
辦法呀！

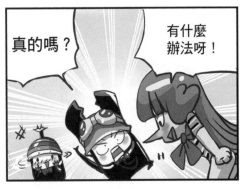

這傢伙
除了臉蛋！

其它的地方
都是硬殼！

想吸小假血的
蚊子小姐！

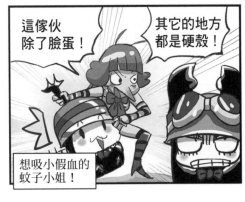

宅宅

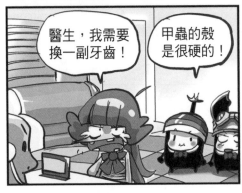

※學園食堂廚師，喜歡尋找各種美食，但找的食物卻意外的嚇人。自喻為〝男人香〞除了小假和阿劣外沒人願意接近。

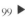

99 ▶

 Insects » Party

巴仔加油

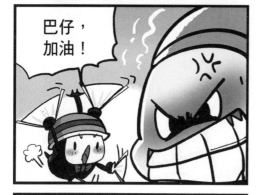

巴仔，
加油！

用力！　再用力！

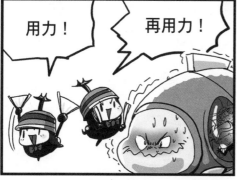

噗通！

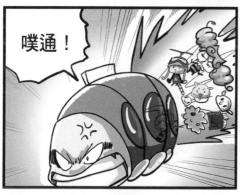

終於把乘客
都拉出來了！

今天的
昆蟲巴士
有點堵……

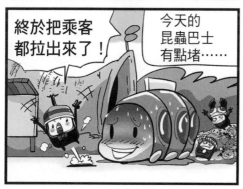

吸血鬼

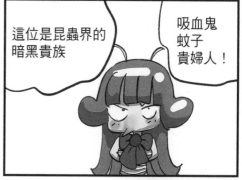

這位是昆蟲界的
暗黑貴族

吸血鬼
蚊子
貴婦人！

吸血鬼？
難道是那種
一照陽光就會
化成灰的怪物！

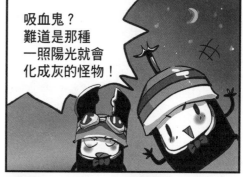

用手電筒
試試吧！

笨蛋！別用
光照射我！

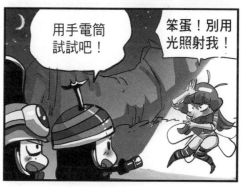

臉上的雀斑
會被看到的！

我還沒抹
遮白霜……

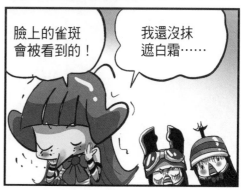

傑克

※不停打工，到處兼職賺錢、興趣是講恐怖故事。但事實上他是螳氏家族的貴公子，身價上億的高富帥，卻異常低調。

地鐵

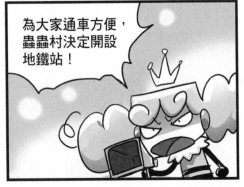

為大家通車方便，蟲蟲村決定開設地鐵站！

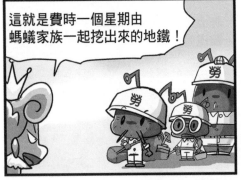

這就是費時一個星期由螞蟻家族一起挖出來的地鐵！

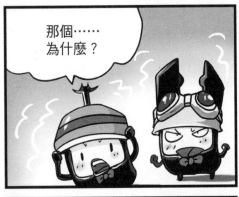

那個……為什麼？

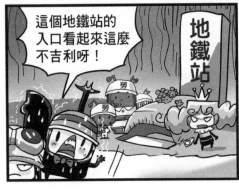

這個地鐵站的入口看起來這麼不吉利呀！

地鐵站

涼爽衣

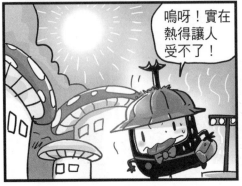

嗚呀！實在熱得讓人受不了！

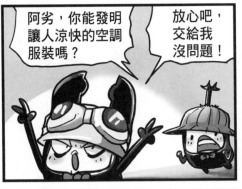

阿劣，你能發明讓人涼快的空調服裝嗎？

放心吧，交給我沒問題！

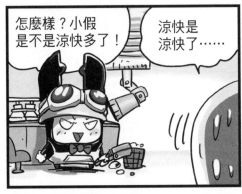

怎麼樣？小假是不是涼快多了！

涼快是涼快了……

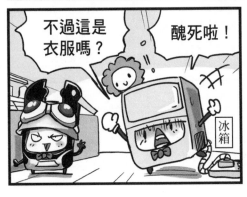

不過這是衣服嗎？

醜死啦！

冰箱

蜜蜜老師

※小假的班主任，總是不滿和抱怨，妝厚到可以擋住子彈，喜歡名牌和奢侈品，但住的和吃的卻很寒酸。

 Insects » Party

冷笑話 | 缺德

阿劣

※世上再也找不到像阿劣這樣和小假一起犯傻的兄弟了，阿劣貪吃貪睡，力大無窮，對小假言聽計從，但生氣起來無人可擋。

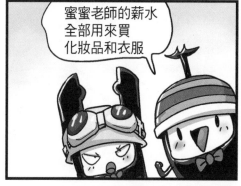

蜜蜜老師的薪水全部用來買化妝品和衣服

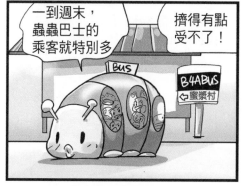

一到週末，蟲蟲巴士的乘客就特別多

擠得有點受不了！

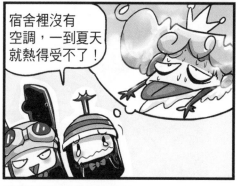

宿舍裡沒有空調，一到夏天就熱得受不了！

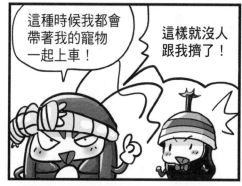

這種時候我都會帶著我的寵物一起上車！

這樣就沒人跟我擠了！

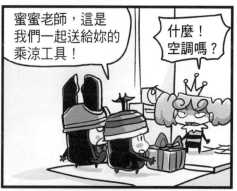

蜜蜜老師，這是我們一起送給妳的乘涼工具！

什麼！空調嗎？

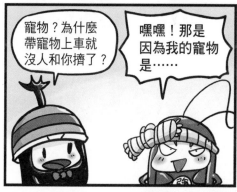

寵物？為什麼帶寵物上車就沒人和你擠了？

嘿嘿！那是因為我的寵物是……

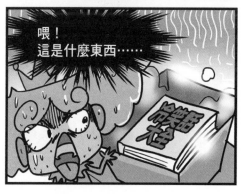

喂！這是什麼東西……

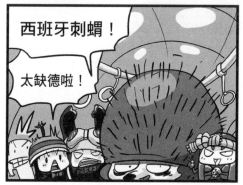

西班牙刺蝟！

太缺德啦！

外賣

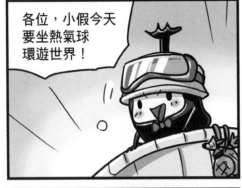

各位，小假今天要坐熱氣球環遊世界！

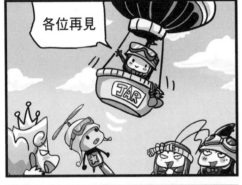

各位再見

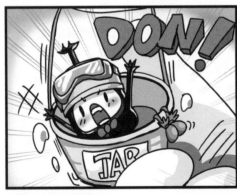

DON！

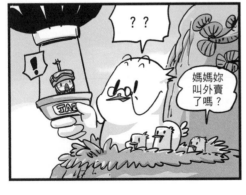

？？

媽媽妳叫外賣了嗎？

胸肌

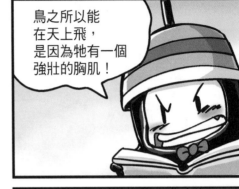

鳥之所以能在天上飛，是因為牠有一個強壯的胸肌！

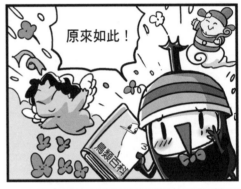

原來如此！

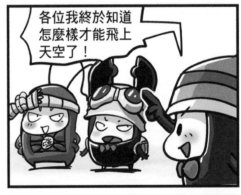

各位我終於知道怎麼樣才能飛上天空了！

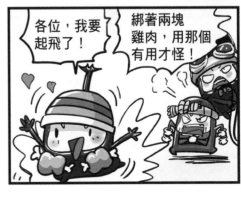

各位，我要起飛了！

綁著兩塊雞肉，用那個有用才怪！

小假

※個性快樂又積極，小假總是誤會別人的意思，然後惹一堆的麻煩。不過沒關係，小假那麼可愛那麼善良，誰都會原諒他的。

浪漫 STORY 3

蟲蟲贊
Insects Party

同學們
上課囉!!

編繪—— 賴有賢

責任編輯—— 圍巾小新

在人類生活的小角落裡，有一群可愛的昆蟲。
有傻傻小甲蟲兄弟、愛生氣的蜜蜂老師、總是不停打工的螳螂、
還有品味低下的蒼蠅、超賤的蟑螂……他們安靜和平的生活著。
可是有一天，一個小男孩發現了這群小昆蟲，於是～
人類和蟲子的爭鬥就於此開始了！

100% Happiness…… 百 分 百 幸 福 原 創 起 飛

▲上圖是作品《新月湖》
▲左圖是黃嘉偉新作品《餓鬼道》的草圖，但光是草圖、畫面就已經非常仔細，完成度非常高。
▼下圖是作品《藏獒》。

Q10：聽說老師很愛唱歌、如果今天要舉辦一個兩岸三地的漫畫家KTV歡唱大會，您會選擇哪一首歌曲來演唱呢？一定要參加。

A：當然是粵語歌啦，我想想，MR. 的《戰禍》吧，我覺得並不是這首歌我有多麼喜歡，而是他的歌詞裡面說出了我的一些想法，可能對於搖滾我最大的理解就是訴說自己的看法。

2Q：老師筆下的美女是老師喜歡的原型嗎？在你的青春成長歲月裡、有沒有迷戀的偶像？

A：有，我喜歡酒井法子……初中時買她的錄音帶來聽，看《星之金幣》，之後到喜歡同校的女生，從此以後我就沒有偶像了，順利地從追星變成追女孩子了。

浪漫

浪
漫
會
客
室

製
作
──
浪
漫
編
輯
室

Q1.請問最初觸動您開始創作漫畫的緣份是？第一部完成的漫畫作品是哪一部？願意跟讀者分享最初的感動嗎？

A：最初接觸漫畫創作是在大學一年級時，那時完全沒想到漫畫作為往後的職業，在一個國內當時挺有名的論壇上發表了一些個人的單副創作，可能發表的量大，而那時正處於CG剛發展時期，畫得很差的畫卻得到了很多人讚賞，現在看來真的很幸運，沒有當初的肯定我應該不會走到今天。

Q2：畢業於廣州美術學院雕塑系的你，學校時期的所學對漫畫創作有什麼幫助或影響嗎？

A：幫助有好有壞，漫畫本身是屬於平面的一樣事物，通過雕塑我學習到了更多是人體的某些體塊或比例，但正因為他是三維的，在轉化成漫畫的過程中除了型體感的幫助外，現在看來也有一定的思維方式上的製約，有時候不知道這種「放不開」是因為自身還是專業所帶來的，應該是自身吧，能靈活地運用就算是背道而馳的知識也能很好的轉化，還能怪誰呢！

Q3：你最喜歡的漫畫作者是那幾位？請和我們分享您的感動。

A：沙村廣明。沒有幾位只有一位。《無限之住人》雖然是一部成人並血腥的漫畫，但我看得到的更多的是一種時代感的感動。

Q4：可以跟大家透露一下現在正進行中的作品嗎？大概甚麼時候可以發表？

A：正在進行的作品是一個中國古代魔幻類的故事，裡面有我想畫的變身、打鬥、妖怪。在適合的時機我就會發表。

Q5：老師來過台灣幾次，可以跟台灣讀者們說一下來交流的感想嗎？

A：兩次，第一次是台北書展，第二次是新竹的漫展，這兩次的到訪讓我越來越喜歡台灣，甚至打聽怎麼才能再這裡定居，哈哈哈！這裡有一種讓人自在的感覺，無論同行，或是讀者，第一次見面總能產生那總一見如故的感覺，要我總結就是「自由自在」吧！很喜歡這裡。

Q6：一開始就以濃厚科幻元素的漫畫作品登上國際，你是否是科幻迷？

A：有，我最喜歡的SF類作品，應該是石森章太郎的假面騎士，其中又以《假面騎士BLACK》為代表。這個真人電視劇在播放時正是我小學一年級，對我的影響卻到今時今日。怪獸和變身這種原素可以說是我最喜歡的。遺憾的是現在也沒能畫出這樣的作品，我會努力的。

Q7：是否願意和亞洲漫畫家們分享與法國出版社合作的經驗？

A：經驗我覺得都是看每個人不同的，比如我很少看歐美的漫畫，最初合作時對於一頁要分鏡的格數，敘事的電影化都任何參考，只是硬著頭皮畫下去，在這個過程裡我才去接觸歐美的漫畫，發現他們的繪畫鏡頭擺在那裡，如何敘事，這些都在創作時一步一步自己去了解並與劇本作家達成共識的，這裡很感謝JD讓我有這個機會畫你的作品。

Q8：除了漫畫，平日還有什麼愛好？

A：作為一個死宅，除了畫畫剩下就是打遊戲了，我是一個忠實的TVGAME玩家，家用機遊戲全機種制霸，說起熱情，假如和我聊遊戲，我絕對會比聊畫畫聊得更開心。我覺得我的人生是畫畫為了賺錢，賺錢為了打遊戲。

Q9：我們知道您非常年輕就獲得日本國際漫畫大賞的鼓勵，可以說一下當初知道得獎的心情嗎？

A：當時的心情並不在這個獎上，這是心裡話，最大的興奮感是可以見到自己喜歡的漫畫家—沙村廣明先生，這個是我做夢也想不到的事，對於那次的回憶，我只剩下在講談社的會議室像個傻子一樣聽著偶像說著不懂的語言並一直點頭心裡卻興奮得要死的心情了。

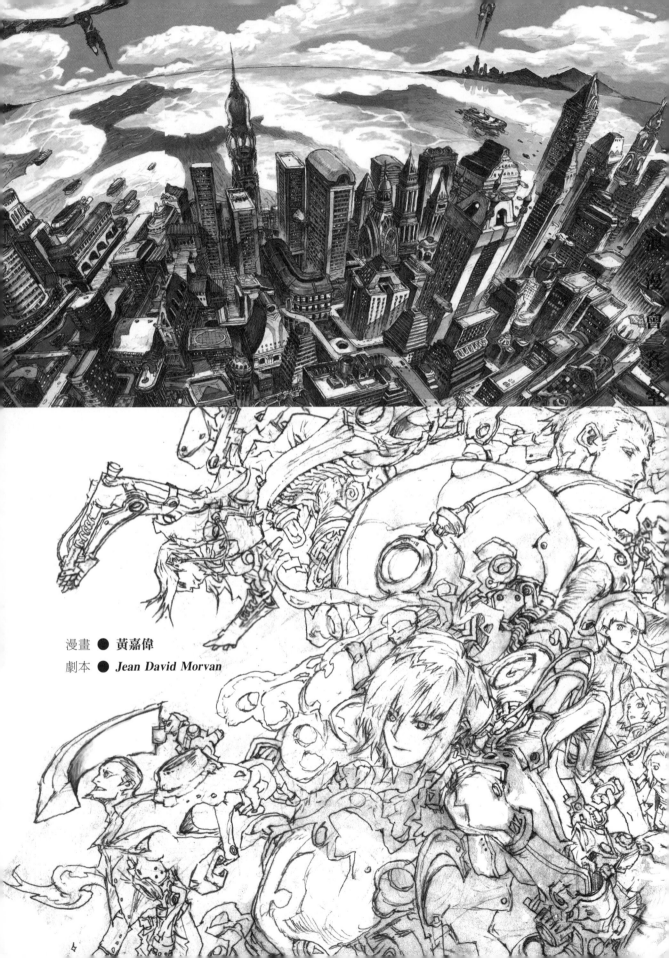

漫畫 ● 黃嘉偉
劇本 ● Jean David Morvan

圖像魔法師 黃嘉偉　成功駕馭科幻題材代表作！

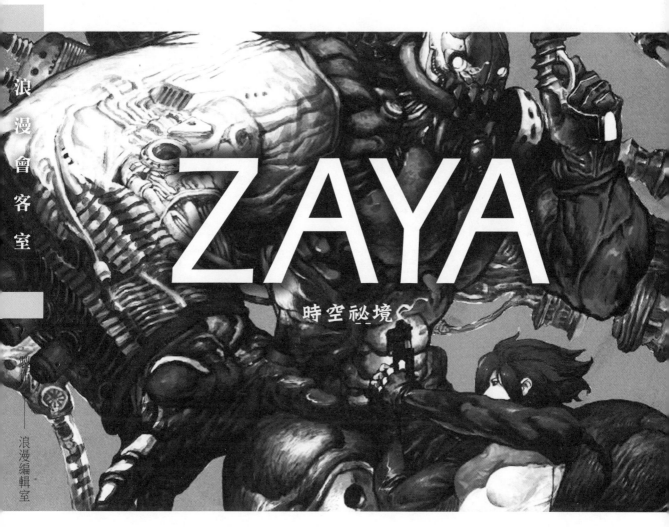

ZAYA

時空祕境

能文能武、才貌雙全的ZAYA奧比丁，是一位已經金盆洗手的超級女特務，他在脫離巨大的秘密組織[螺旋]多年之後，又收到他們的徵召令，被迫要去執行一件看似簡單，實際上卻危機重重的任務。另一方面還得避開警方的追緝，ZAYA只得拿出渾身解術來見招拆招，後來透過超級電腦利亞的幫助，擺脫了警方的追緝，而展開一段超時空旅行。千辛萬苦的經過反空間之後，回到地球她最熟悉，又最心繫的家時，卻發現景物依舊，卻人事全非，這段神祕的旅程，對ZAYA帶來讓人超乎想像的衝擊…………。

　　黃嘉偉的精彩畫技，加上 Jean-David Morvan絕無冷場的故事安排，交織出這一齣元素豐富的科幻動作巨著，將帶你進入超體驗的想像空間！

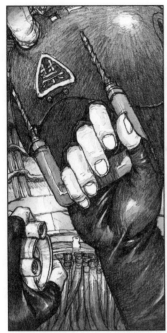

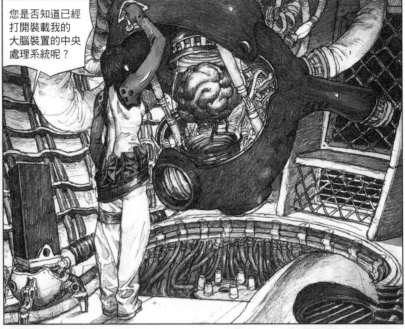

您是否知道已經打開裝載我的大腦裝置的中央處理系統呢？

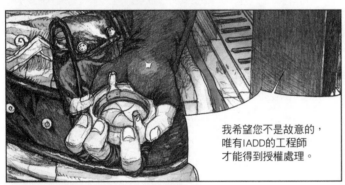

我希望您不是故意的，唯有IADD的工程師才能得到授權處理。

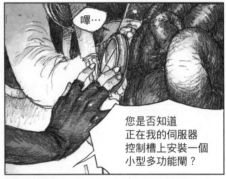

哩…

您是否知道正在我的伺服器控制槽上安裝一個小型多功能閘？

您的行為有可能依現行生物控制法被認定對人工智慧機做人身攻擊？

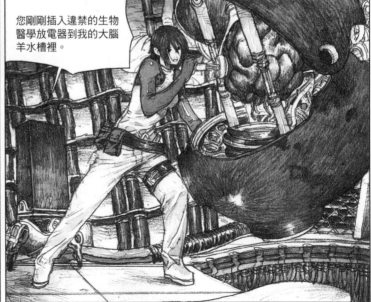

您剛剛插入違禁的生物醫學放電器到我的大腦羊水槽裡。

您還好嗎？
您看起來
有點憂鬱。

沒事，
謝謝你。

您願意做一次
精神分析嗎？

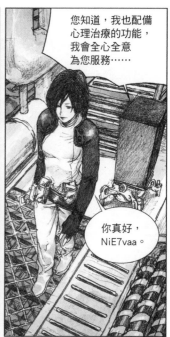
您知道，我也配備
心理治療的功能，
我會全心全意
為您服務……

你真好，
NiE7vaa。

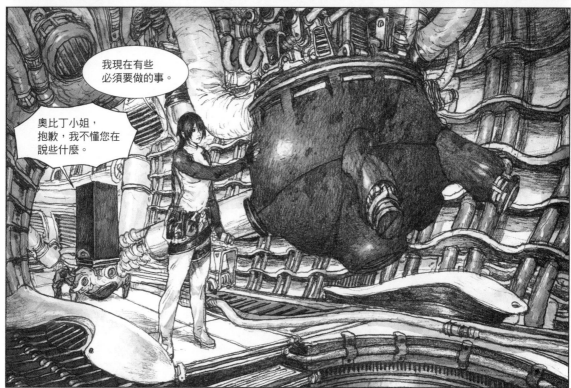
我現在有些
必須要做的事。

奧比丁小姐，
抱歉，我不懂您在
說些什麼。

可不能再
拖下去了
……

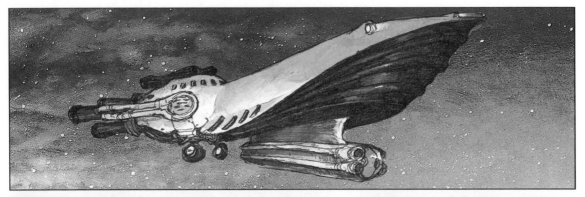

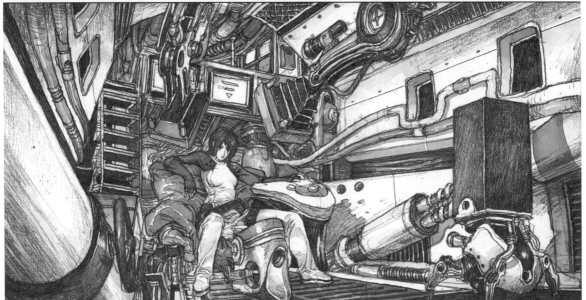

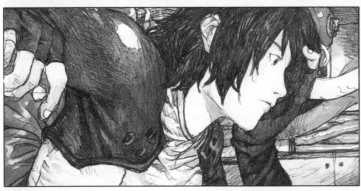

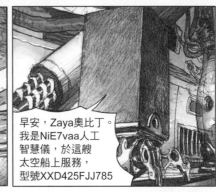

早安，Zaya奧比丁。
我是NiE7vaa人工
智慧儀，於這艘
太空船上服務，
型號XXD425FJJ785

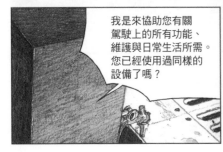

我是來協助您有關
駕駛上的所有功能、
維護與日常生活所需。
您已經使用過同樣的
設備了嗎？

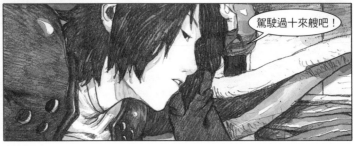

駕駛過十來艘吧！

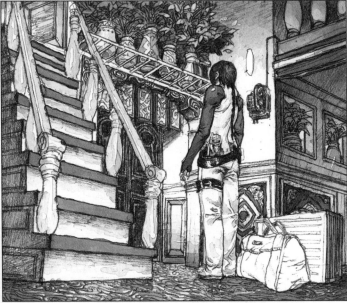

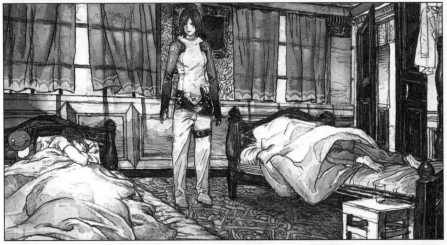
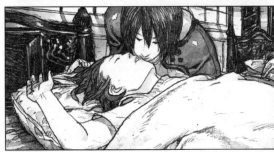
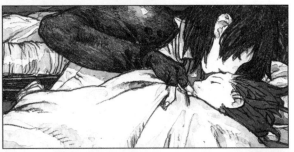

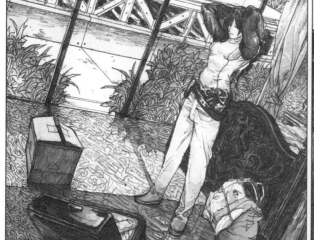

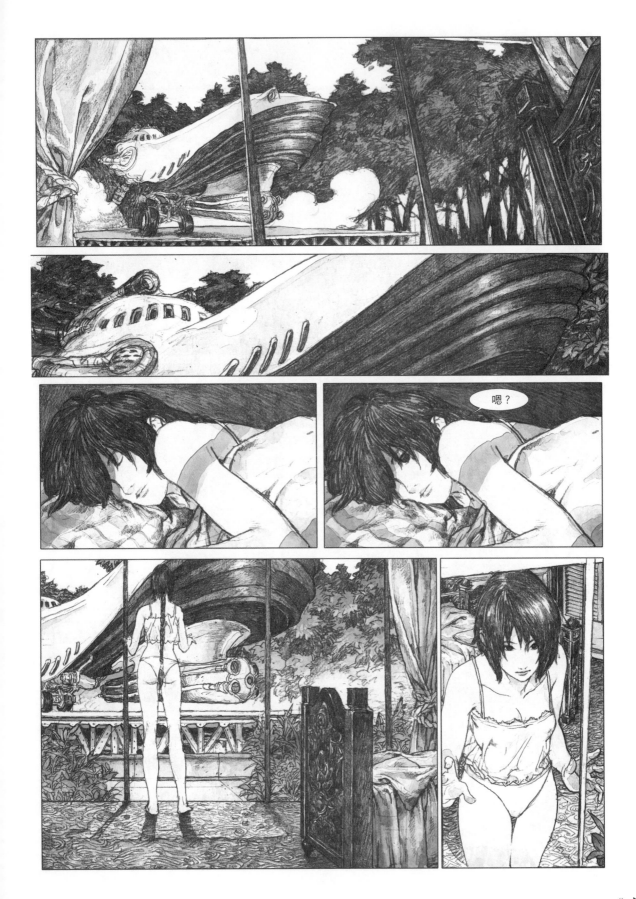

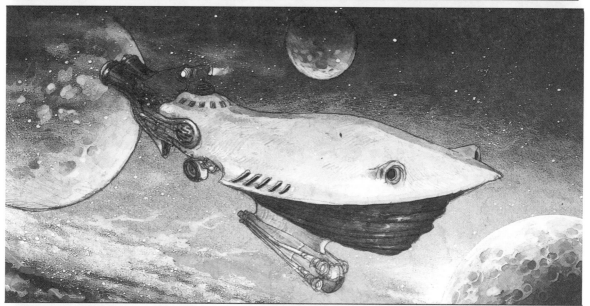

安納帕妃6號星球
格林威治時間4點2分

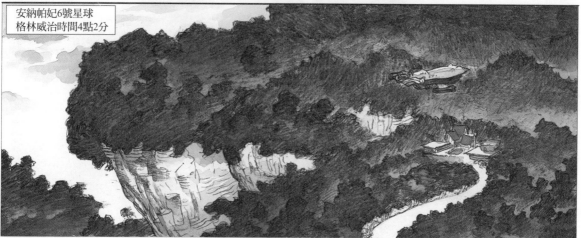

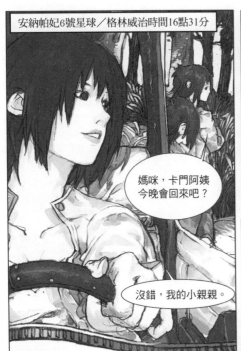

安納帕妃6號星球／格林威治時間16點31分

媽咪，卡門阿姨
今晚會回來吧？

沒錯，我的小親親。

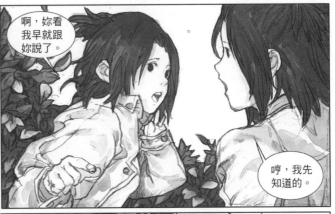

啊，妳看
我早就跟
妳說了。

哼，我先
知道的。

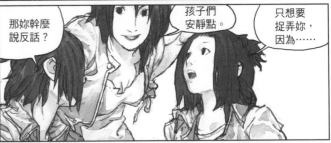

那妳幹麼
說反話？

孩子們
安靜點。

只想要
捉弄妳，
因為……

親愛的，快去
把買來的東西
整理好，然後
準備吃東西了。

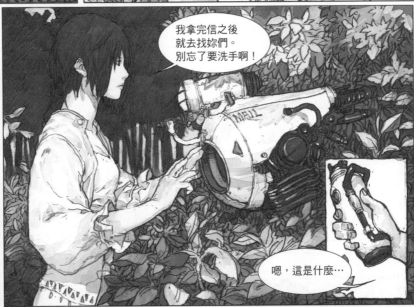

我拿完信之後
就去找妳們。
別忘了要洗手啊！

嗯，這是什麼…

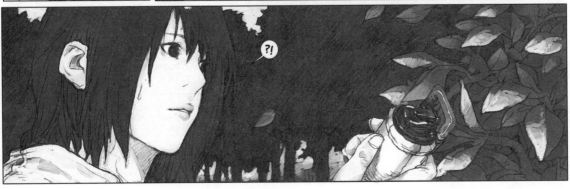

?!

這艘太空梭
是從垃圾場
來的。

快點打開！

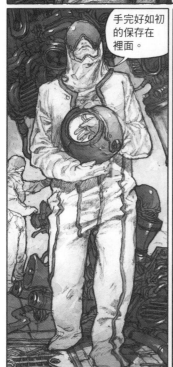

手完好如初
的保存在
裡面。

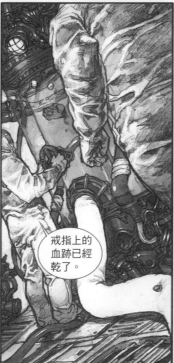

戒指上的
血跡已經
乾了。

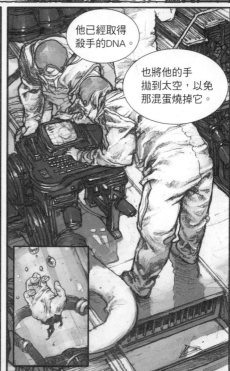

他已經取得
殺手的DNA。

也將他的手
拋到太空，以免
那混蛋燒掉它。

這次我們終於要確認
在我們星球四處殺害
重量級人物殺手的
身分了！

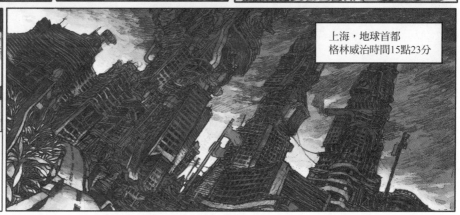

上海，地球首都
格林威治時間15點23分

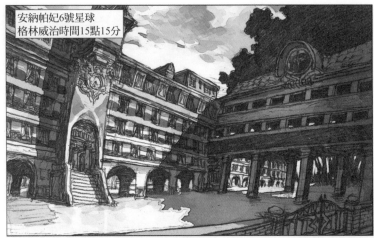

安納帕妃6號星球
格林威治時間15點15分

媽媽！

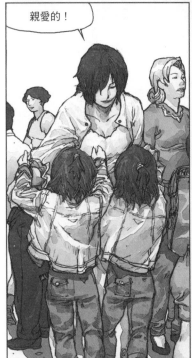

親愛的！

今天過得
好嗎？我的
小親親。

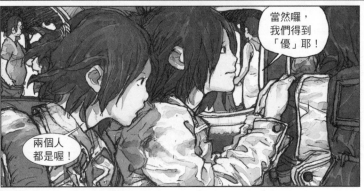

當然囉，
我們得到
「優」耶！

兩個人
都是喔！

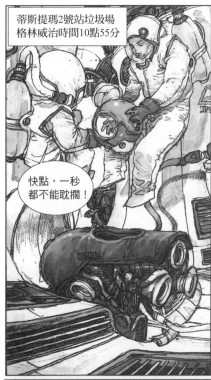

蒂斯提瑪2號站垃圾場
格林威治時間10點55分

快點，一秒
都不能耽擱！

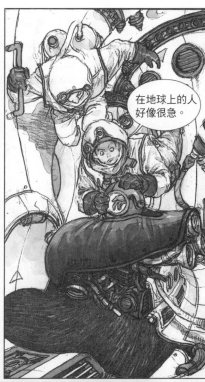

在地球上的人
好像很急。

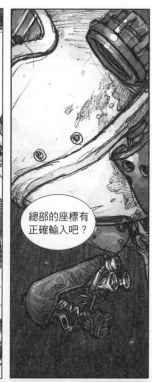

總部的座標有
正確輸入吧？

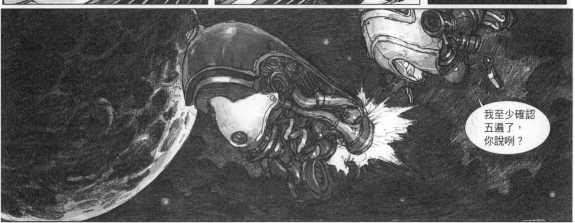

我至少確認
五遍了，
你說咧？

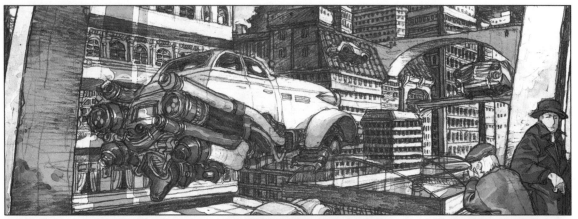

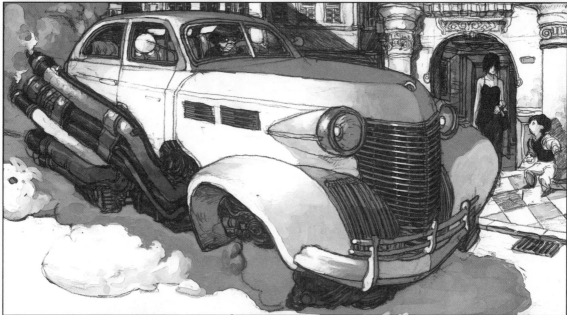

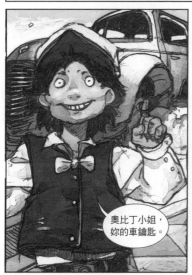

奧比丁小姐，
妳的車鑰匙。

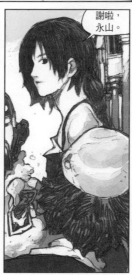

謝啦，
永山。

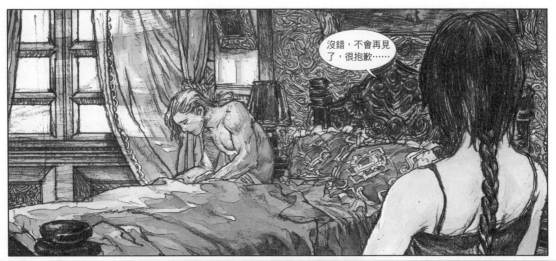

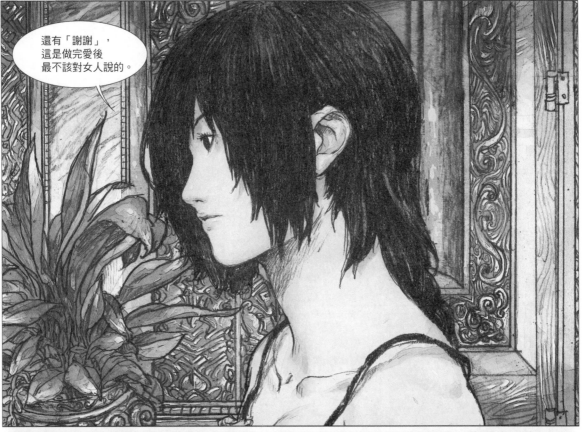

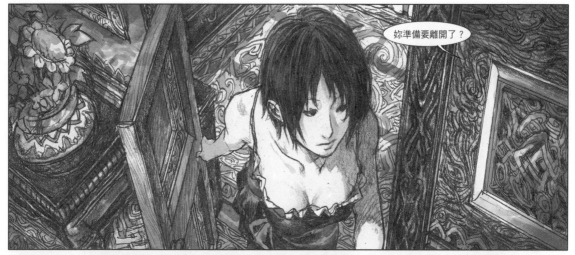

妳準備要離開了？

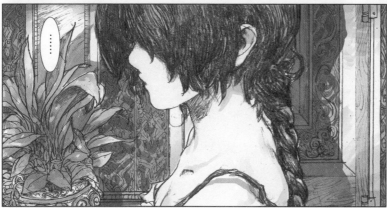

……

還能再見面嗎？妳不想回答我嗎？

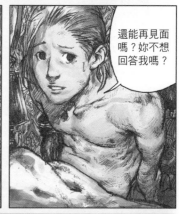

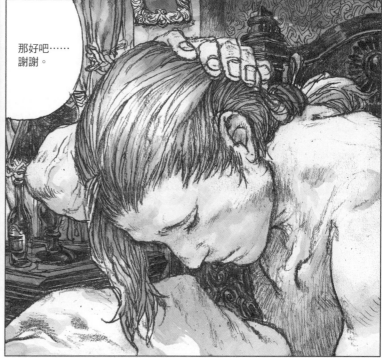

那好吧……謝謝。

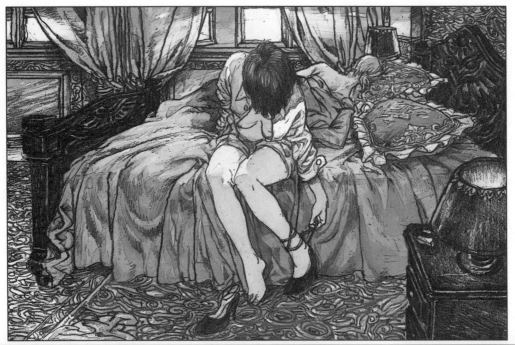

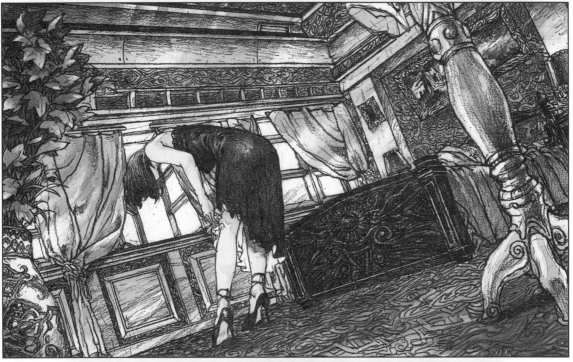

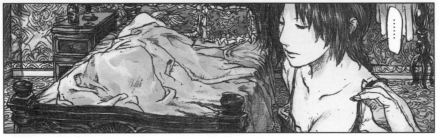

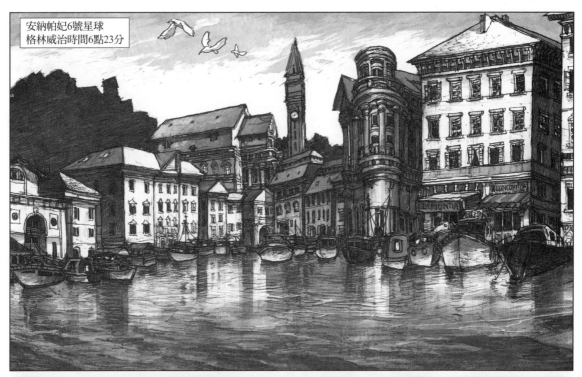

安納帕妃6號星球
格林威治時間6點23分

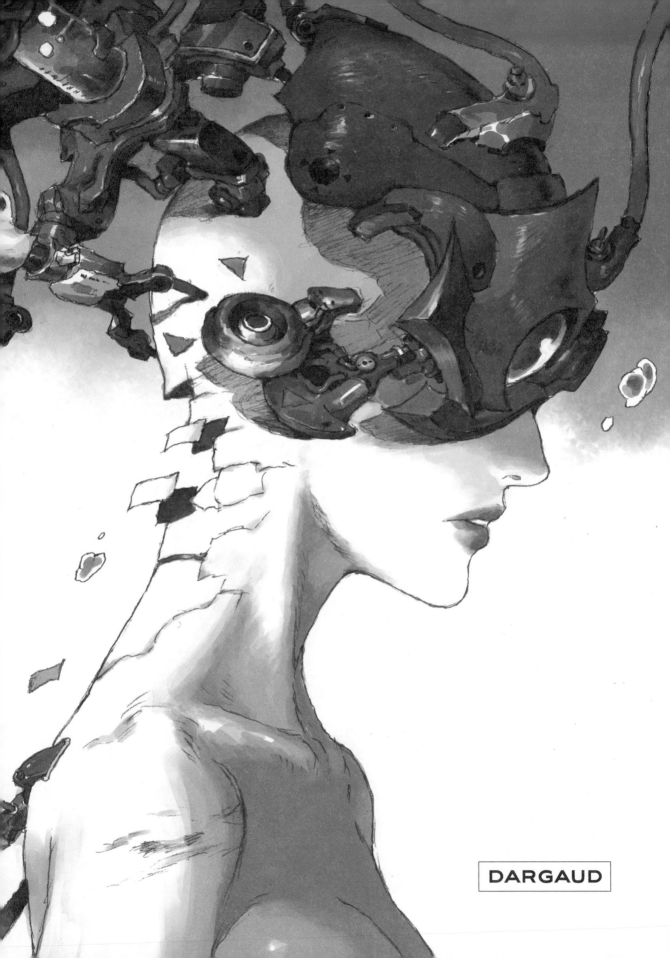

DARGAUD

漫畫 ● **黃嘉偉**

劇本 ● *Jean David Morvan*

ZAYA

--時空祕境--

在遙遠的3500年以後，人們從一個星球到另一個星球
遠離了氧氣、美景和地心引力，在奇妙的宇宙時空中旅行、繁衍、成長
不斷冒險對抗並承受宇宙賜予人類的命運······

榮獲2009日本第三屆國際漫畫大獎（*International MANGA Award*）

愛 漫 畫 ， 是 件 浪 漫 的 事……

Inspiration

靈 感 碎 碎 念

畫 漫 畫 ， 是 一 件 要 命 浪 漫 的 事 ！

革命女孩第二話終於完成了，眼看墨漬沾滿食指與中指指尖，中指的繭也越磨越厚，有人笑說我的手指並不漂亮，我笑回：「手越難看，角色就越可愛，繭越茁壯，小切也更厲害！」

100% Happiness...... 百 分 百 幸 福 原 創 起 飛

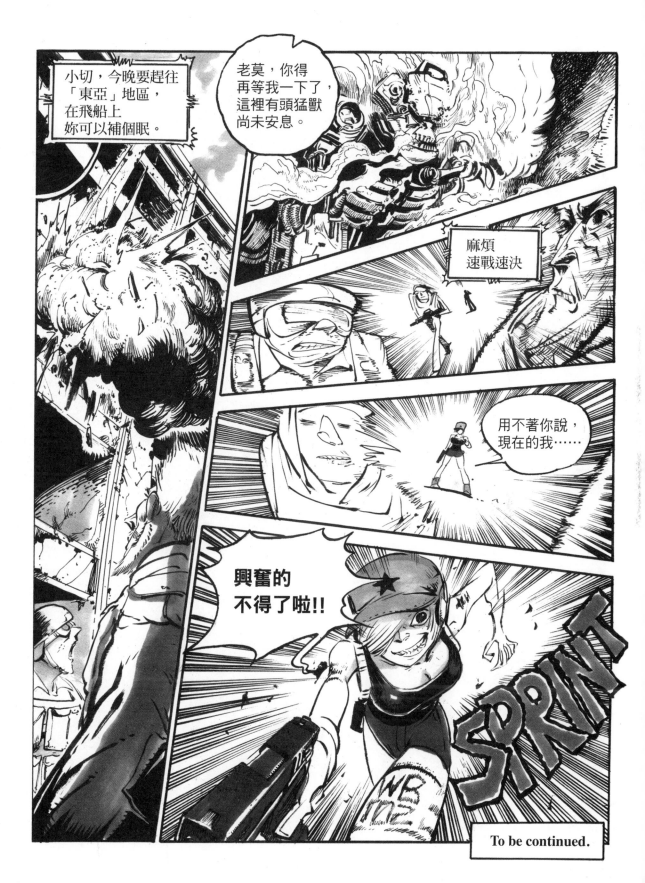

To be continued.

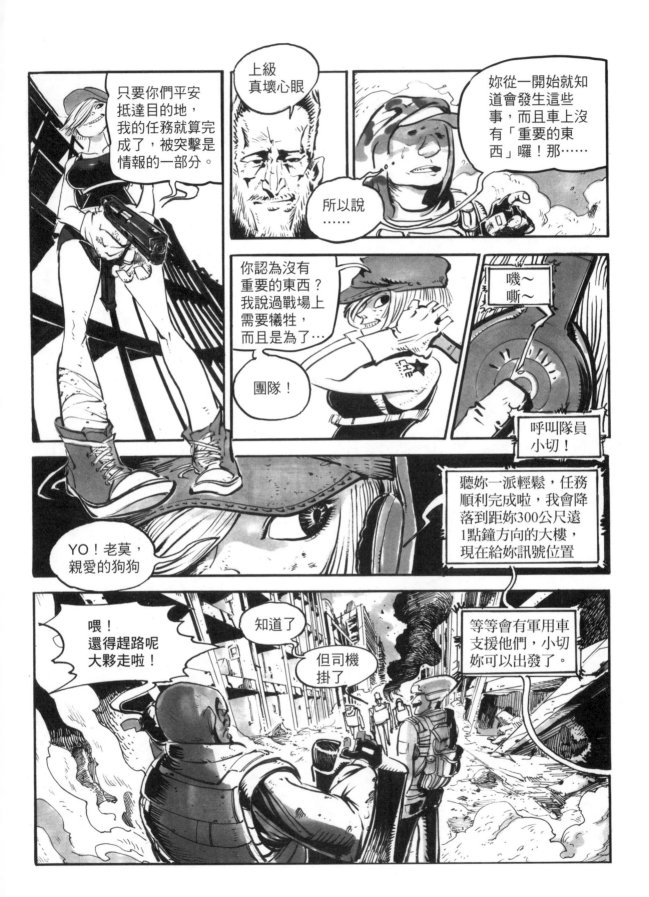

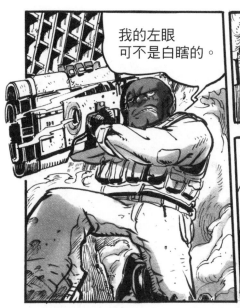
我的左眼可不是白瞎的。

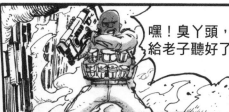
嘿!臭丫頭,給老子聽好了

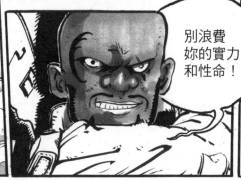
別浪費妳的實力和性命!

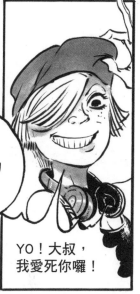
YO!大叔,我愛死你囉!

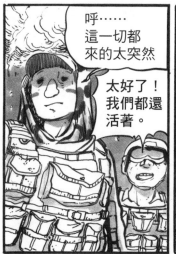
呼……這一切都來的太突然

太好了!我們都還活著。

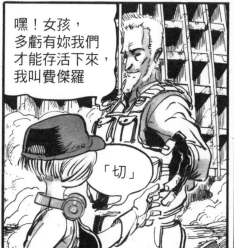
嘿!女孩,多虧有妳我們才能存活下來,我叫費傑羅

「切」

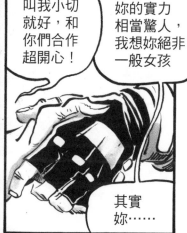
叫我小切就好,和你們合作超開心!

妳的實力相當驚人,我想妳絕非一般女孩

其實妳……

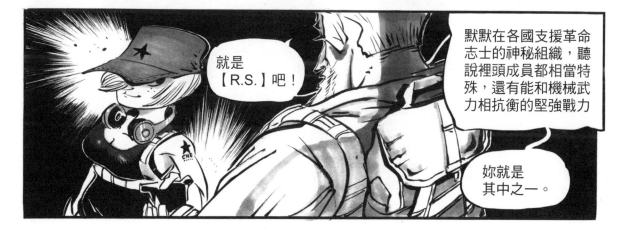
就是【R.S.】吧!

默默在各國支援革命志士的神秘組織,聽說裡頭成員都相當特殊,還有能和機械武力相抗衡的堅強戰力

妳就是其中之一。

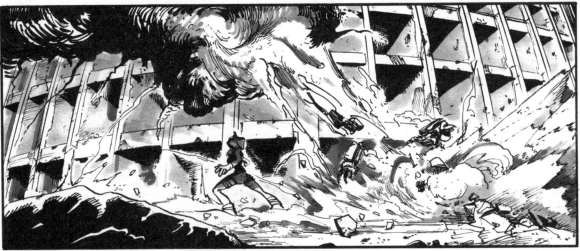

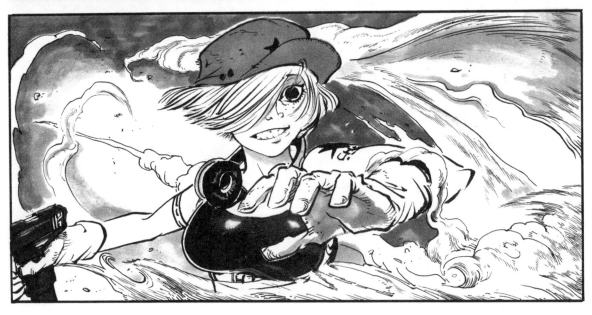

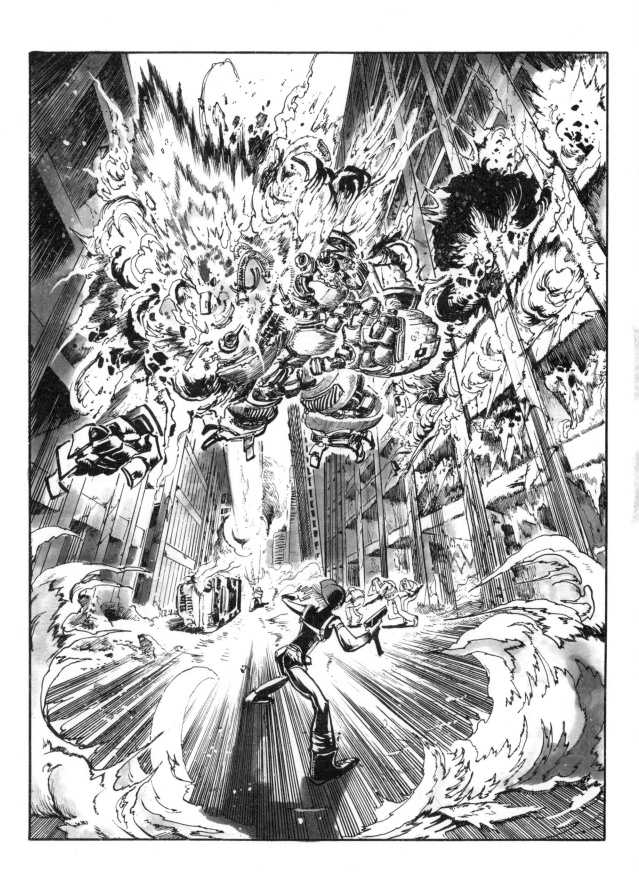

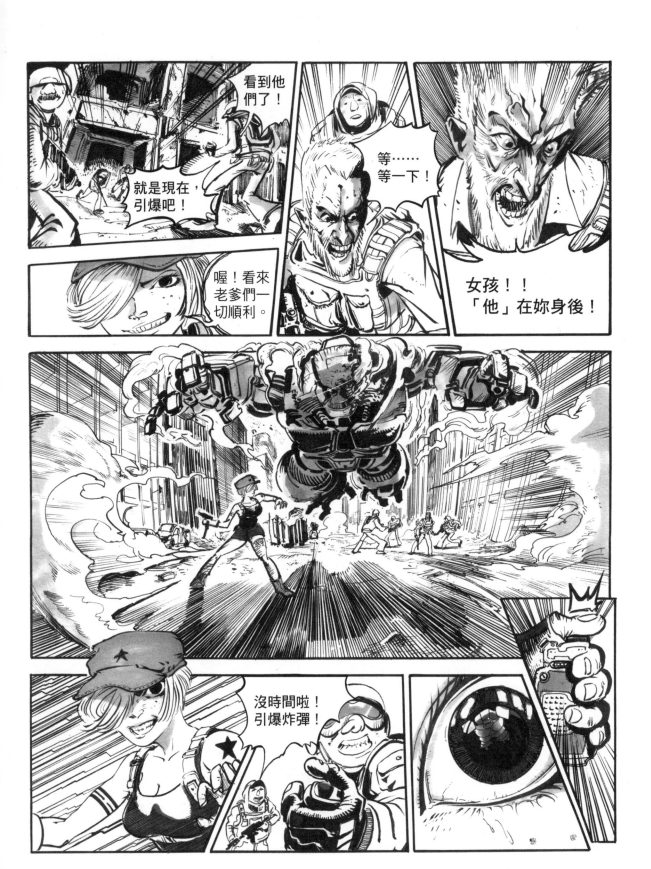

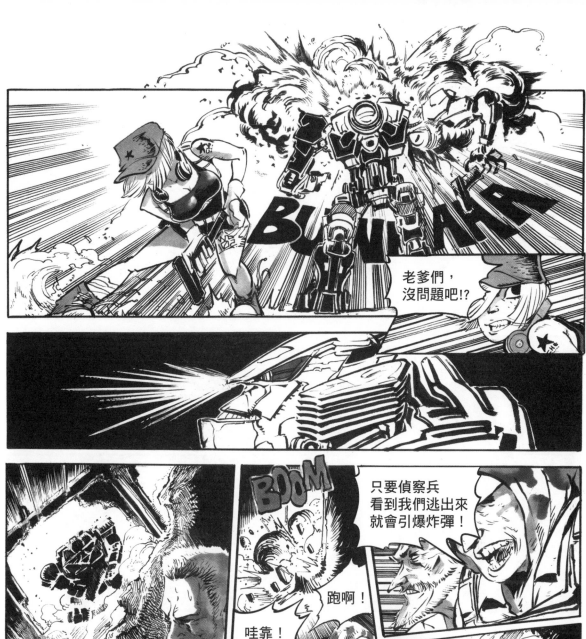

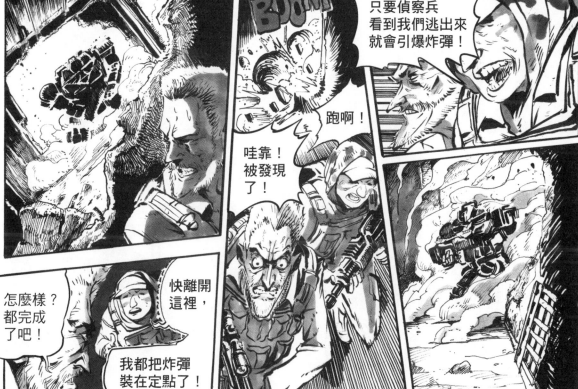

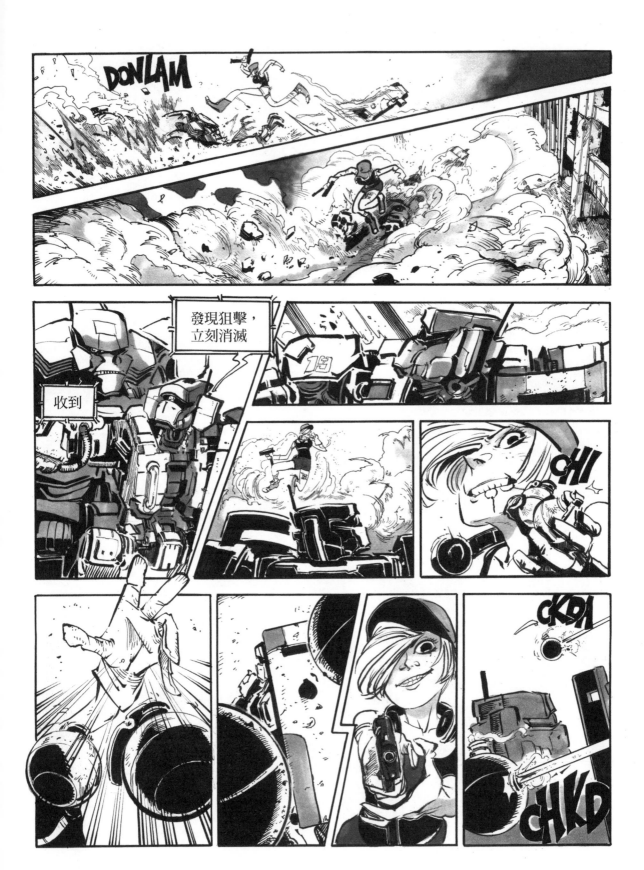

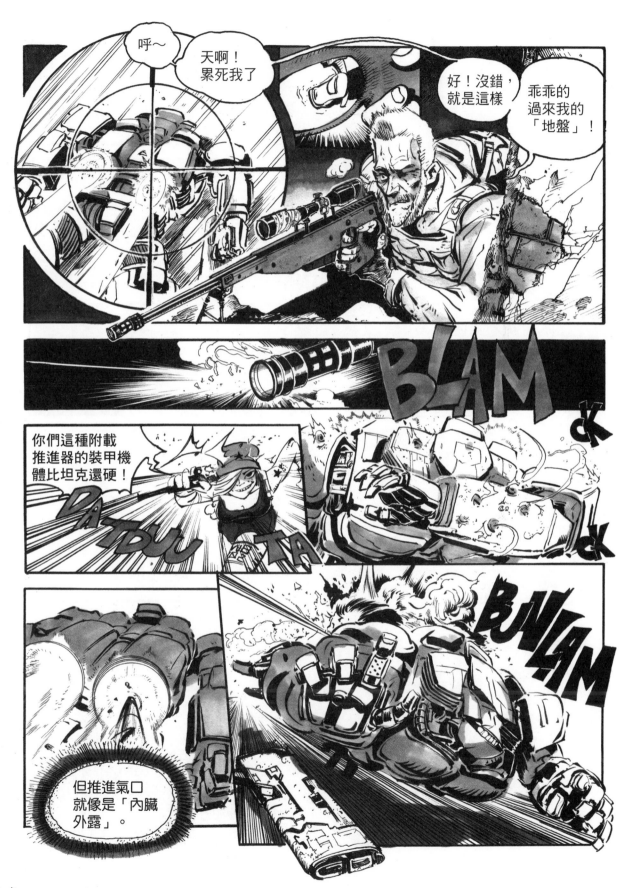

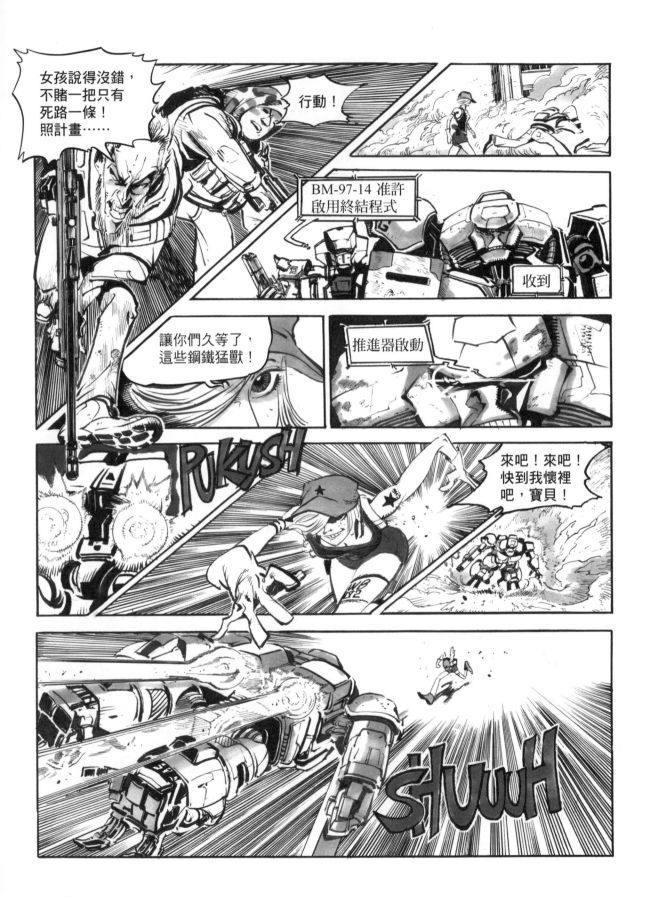

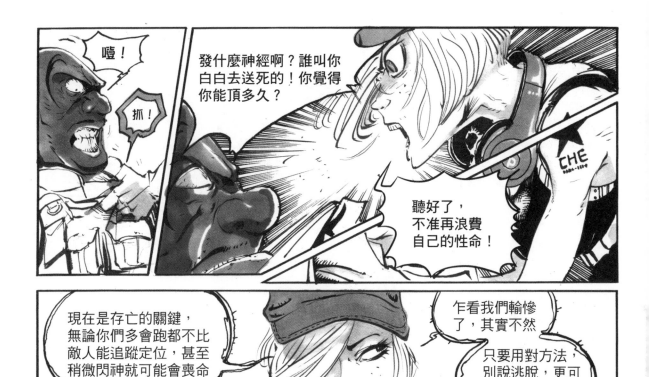

噎!

抓!

發什麼神經啊?誰叫你白白去送死的!你覺得你能頂多久?

聽好了,不准再浪費自己的性命!

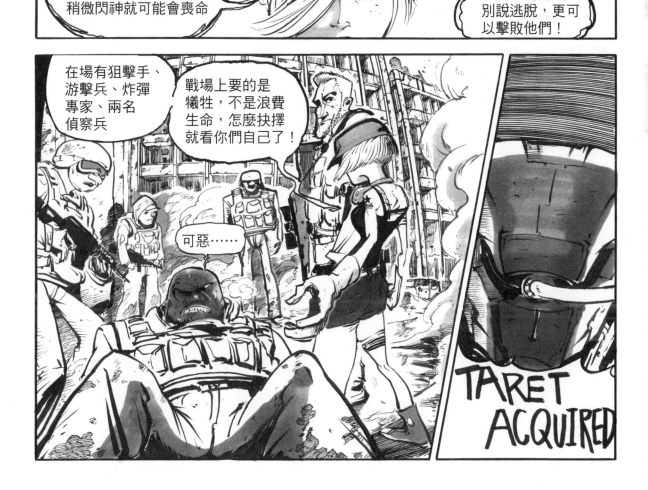

現在是存亡的關鍵,無論你們多會跑都不比敵人能追蹤定位,甚至稍微閃神就可能會喪命

乍看我們輸慘了,其實不然

只要用對方法,別說逃脫,更可以擊敗他們!

在場有狙擊手、游擊兵、炸彈專家、兩名偵察兵

戰場上要的是犧牲,不是浪費生命,怎麼抉擇就看你們自己了!

可惡……

TARET ACQUIRED

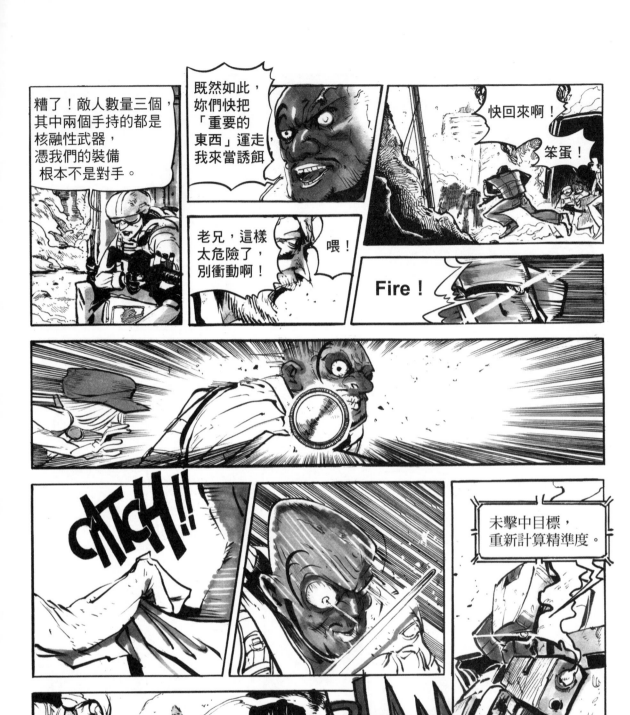

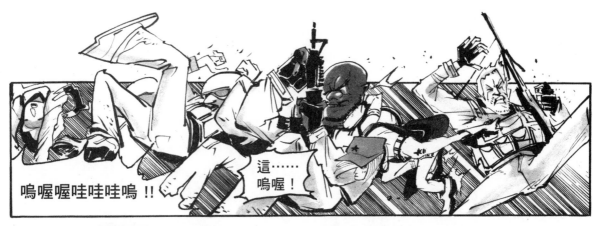

嗚喔喔哇哇哇嗚！！

這……
嗚喔！

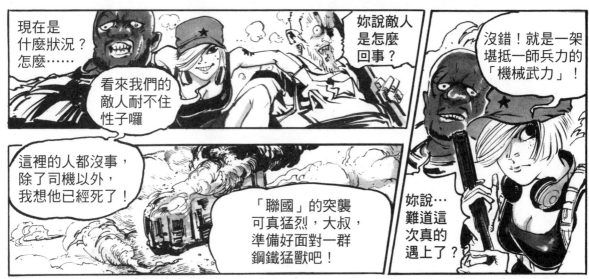

現在是什麼狀況？怎麼……

看來我們的敵人耐不住性子囉

這裡的人都沒事，除了司機以外，我想他已經死了！

「聯國」的突襲可真猛烈，大叔，準備好面對一群鋼鐵猛獸吧！

妳說敵人是怎麼回事？

沒錯！就是一架堪抵一師兵力的「機械武力」！

妳說…難道這次真的遇上了？

MB-97-07大猿型

BE-19大耳型

BM-97-14
大猿型・改

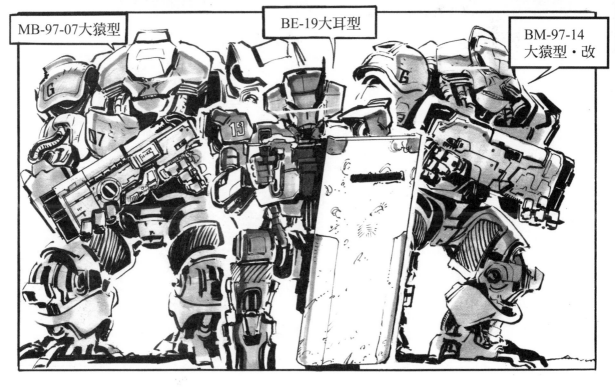

看看現在是什麼情況！難道要保護這小公主不成？

YA！

喂！少裝蒜我說的就是妳！

老子說話妳聽到沒……

啥？妳現在是什麼表情!?

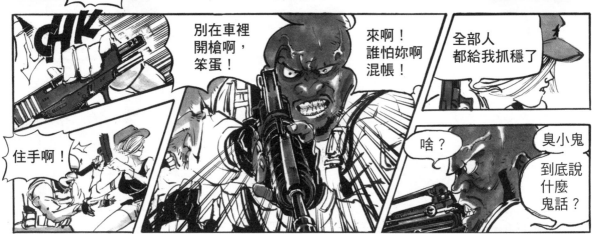

CHK

別在車裡開槍啊，笨蛋！

住手啊！

來啊！誰怕妳啊混帳！

全部人都給我抓穩了

啥？

臭小鬼到底說什麼鬼話？

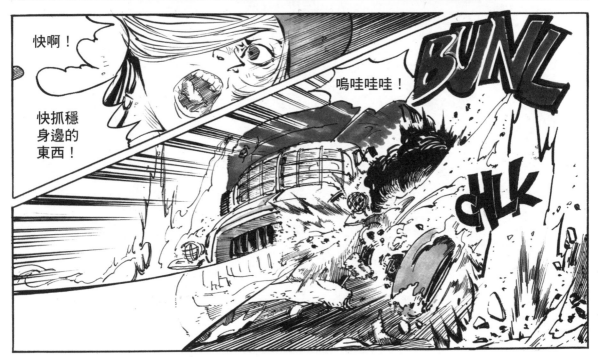

快啊！

快抓穩身邊的東西！

嗚哇哇哇！

BUNL

CHLK

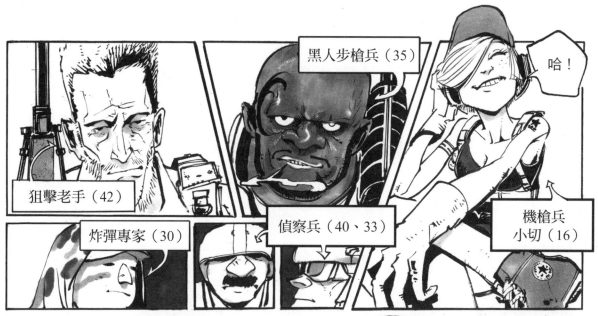

黑人步槍兵（35）

哈！

狙擊老手（42）

炸彈專家（30）

偵察兵（40、33）

機槍兵
小切（16）

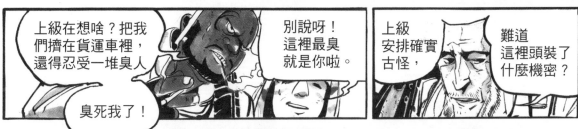

嘻！

搞屁啊！現
在連童兵也
派來戰場？

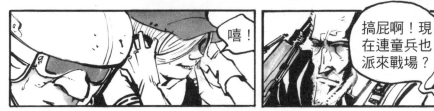

上級在想啥？把我
們擠在貨運車裡，
還得忍受一堆臭人

別說呀！
這裡最臭
就是你啦。

臭死我了！

上級
安排確實
古怪，

難道
這裡頭裝了
什麼機密？

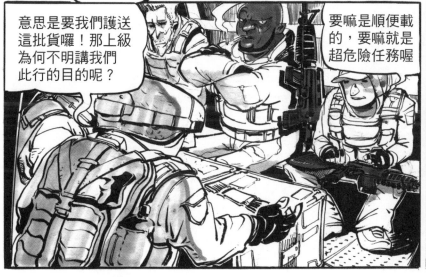

意思是要我們護送
這批貨囉！那上級
為何不明講我們
此行的目的呢？

要嘛是順便載
的，要嘛就是
超危險任務喔

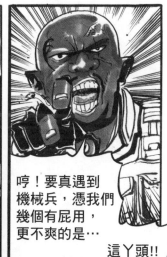

哼！要真遇到
機械兵，憑我們
幾個有屁用，
更不爽的是…

這丫頭!!

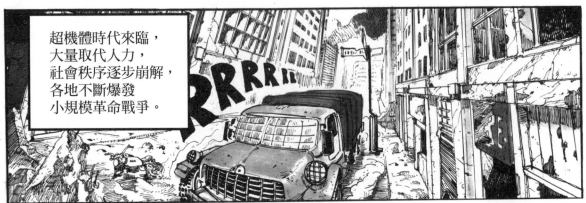

超機體時代來臨，
大量取代人力，
社會秩序逐步崩解，
各地不斷爆發
小規模革命戰爭。

世界聯盟組織
又稱「聯國」，
協助各國政府

並派機械兵
武力鎮壓各國
反抗勢力。

在壓倒性的局面下，
出現了一個神秘組織，
默默幫助人民
與聯國抗衡

人稱「革命之星」
【R.S】。

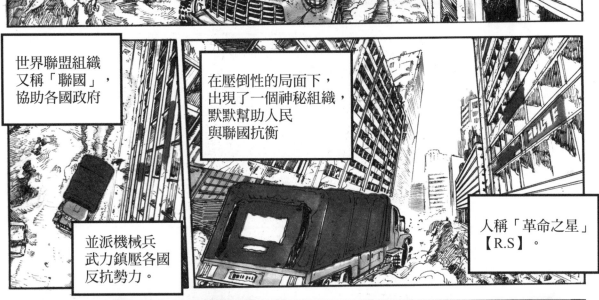

這裡曾是繁榮之都，
這群人正與「重要的
東西」一同前往戰區，
他們必須穿越此地。

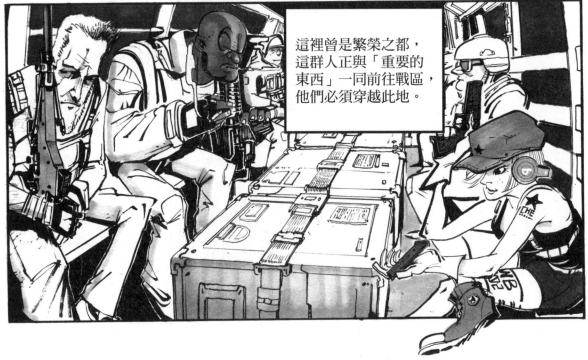

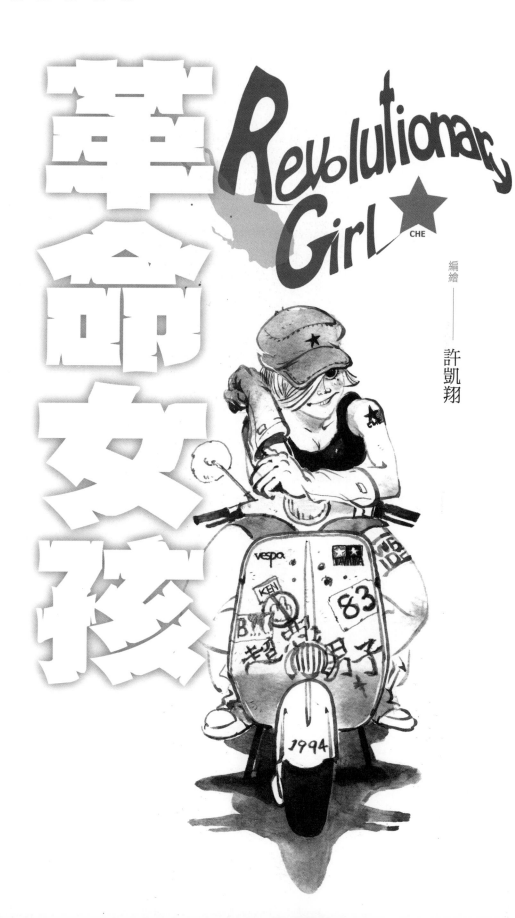

浪漫 STORY 5

革命 Revolutionary Girl ★ CHE

女孩

編繪———許凱翔

責任編輯———圍巾小新

愛 漫 畫 ， 是 件 浪 漫 的 事……

Inspiration

這是編輯部最敬愛、最安心、最溫柔的鍾孟舜老師
再一次完美的、準時的交付漫畫原稿給編輯室。
感動啊……一張張原稿都是愛哩！

100% Happiness...... 百 分 百 幸 福 原 創 起 飛

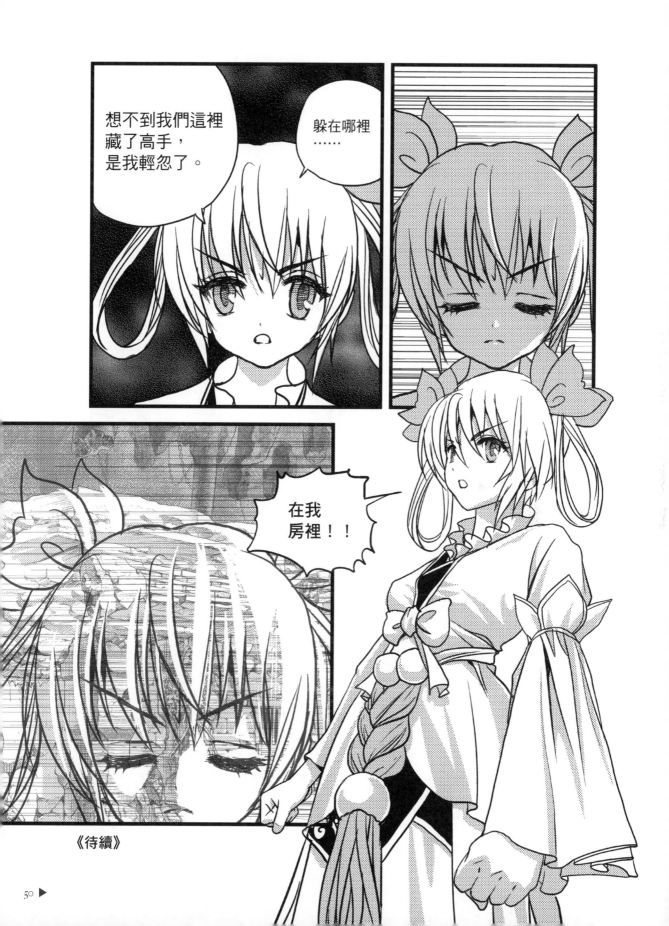

《待續》

典獄長正
帶人手過來

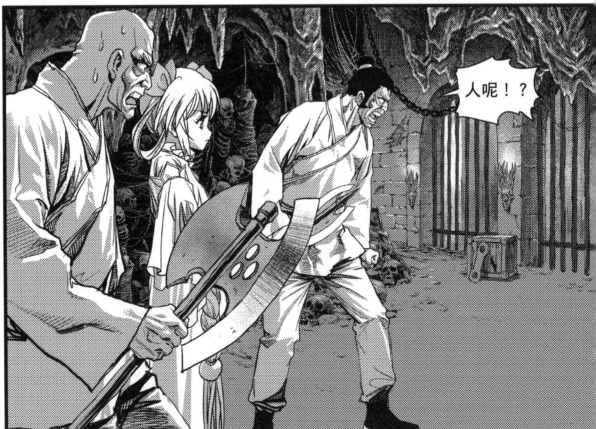

人呢！？

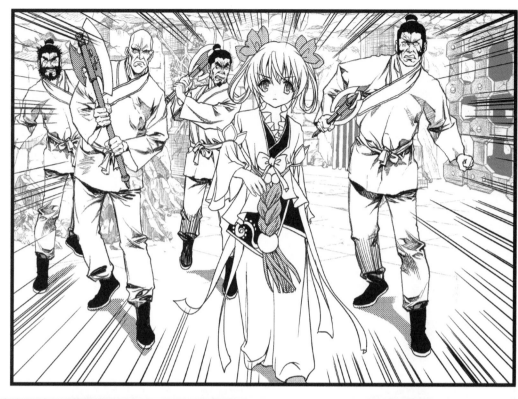

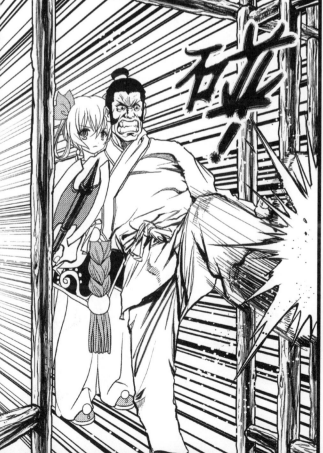

……

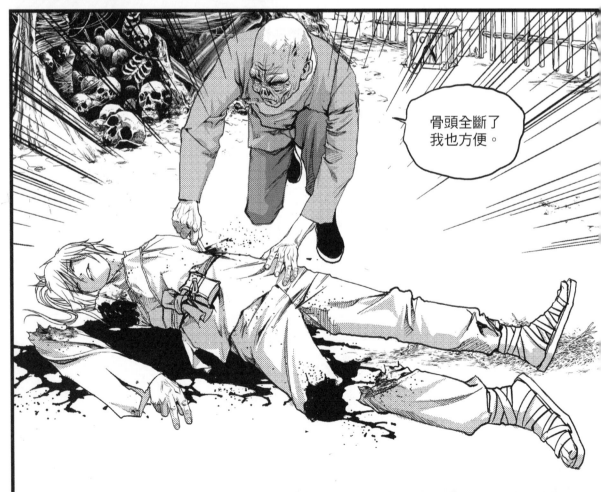

骨頭全斷了
我也方便。

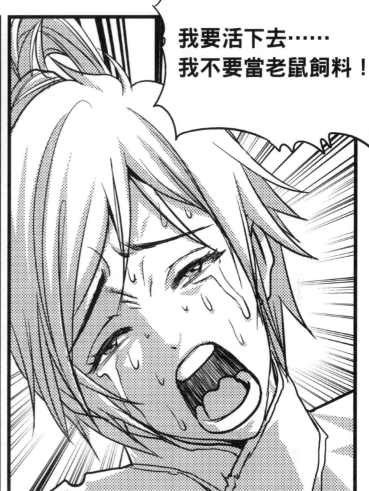

我要活下去……
我不要當老鼠飼料！

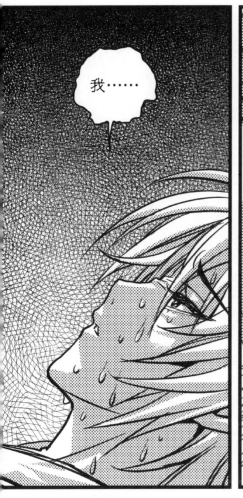

我……

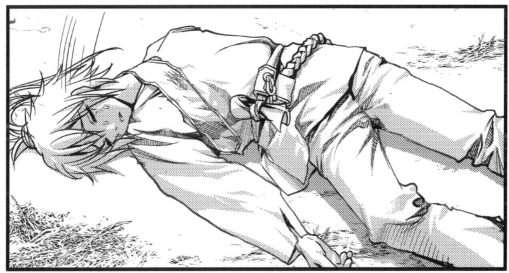

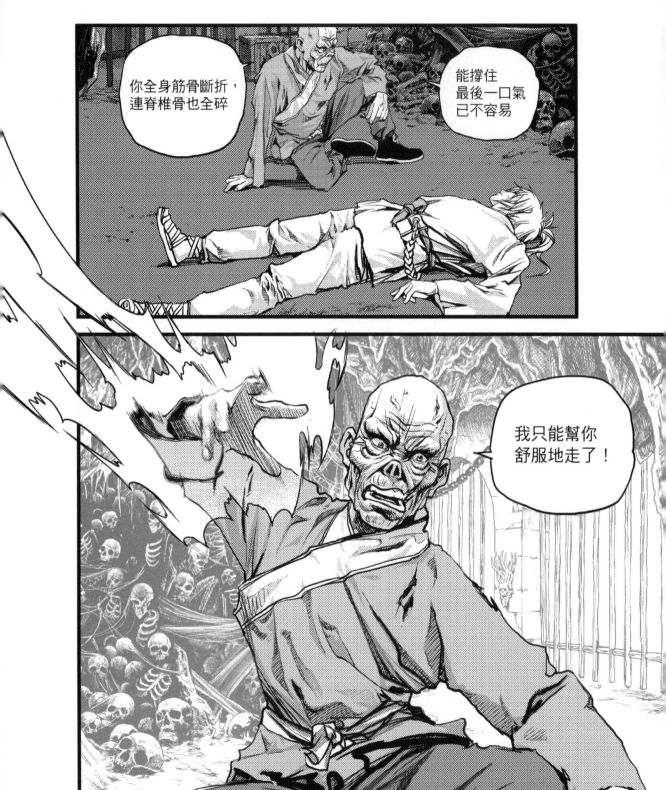

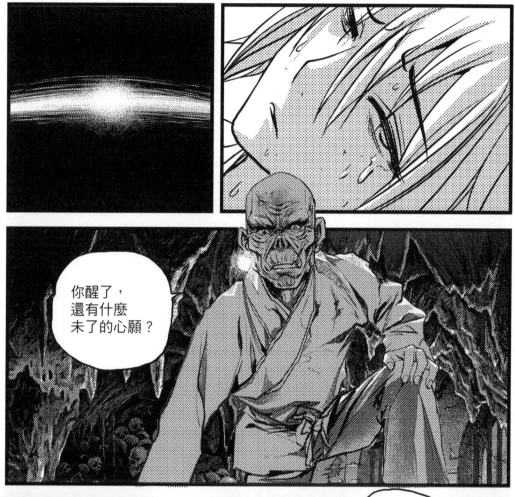

你醒了，
還有什麼
未了的心願？

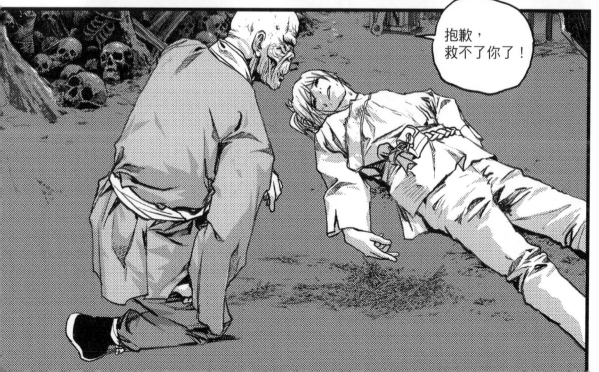

抱歉，
救不了你了！

這種驚恐
之後的腦袋
最好吃了。

失火啦！

!?

啊？

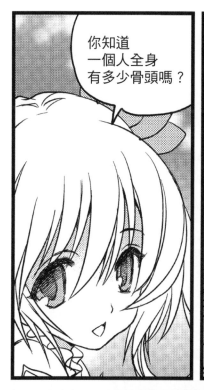

你知道
一個人全身
有多少骨頭嗎？

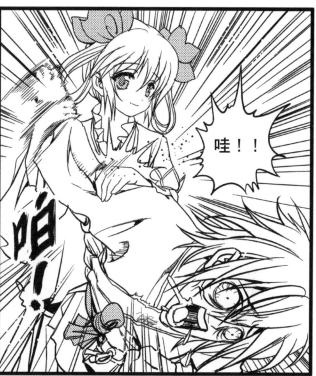

哇！！

咱！！

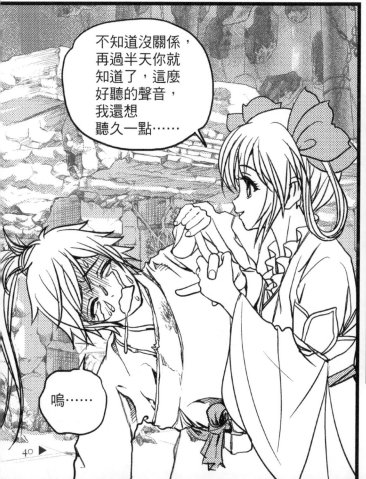

不知道沒關係，
再過半天你就
知道了，這麼
好聽的聲音，
我還想
聽久一點……

嗚……

喀！

剛才她
明明就在
這裡！？

先別說這個了，
來談談
我們倆的事吧！

你剛進來
就要我的
事情我還
記得喔…

……

嗚哇！！

呀啊！

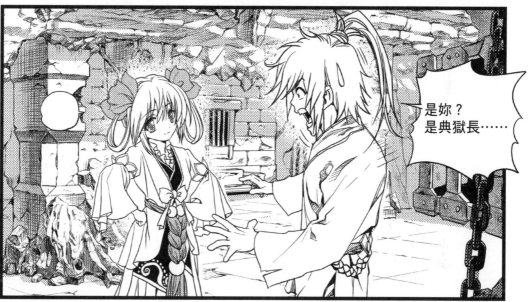

是妳？
是典獄長……

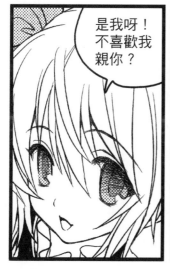

是我呀！
不喜歡我
親你？

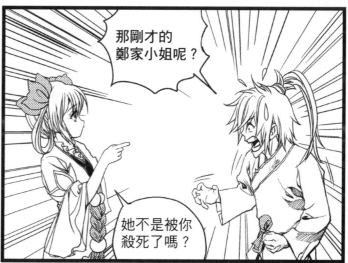

那剛才的
鄭家小姐呢？

她不是被你
殺死了嗎？

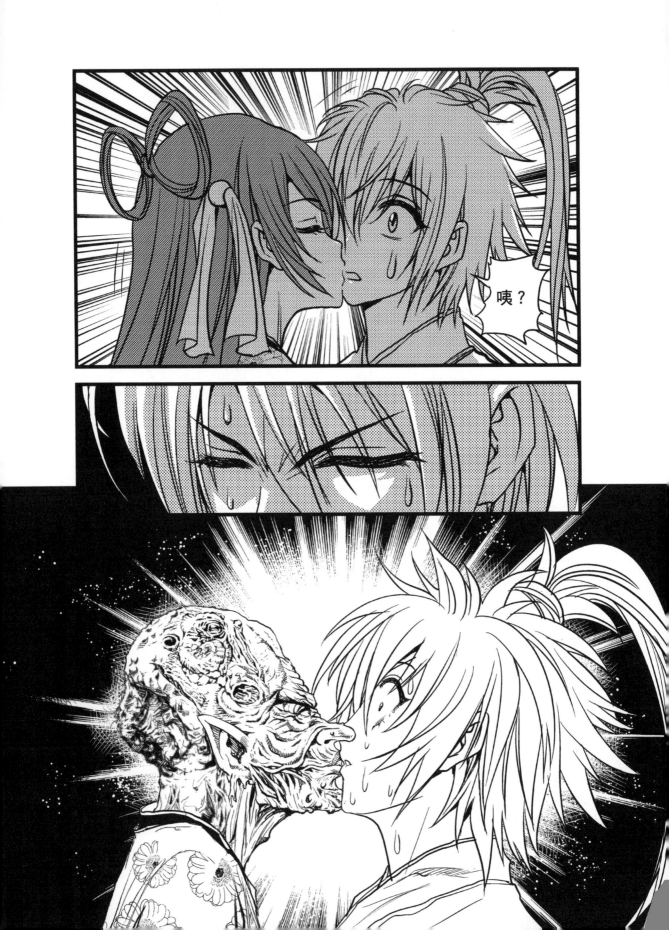

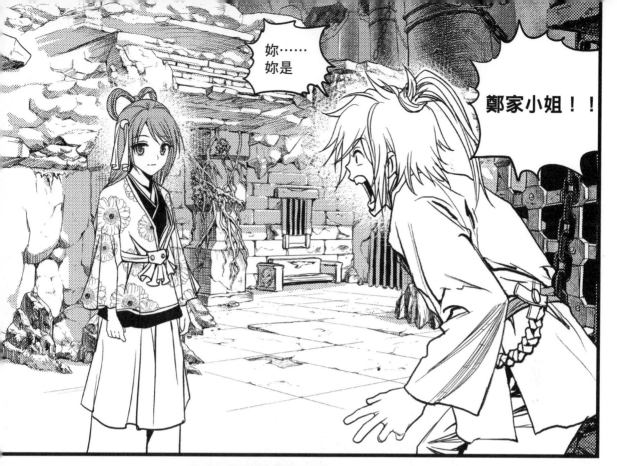

妳……
妳是

鄭家小姐！！

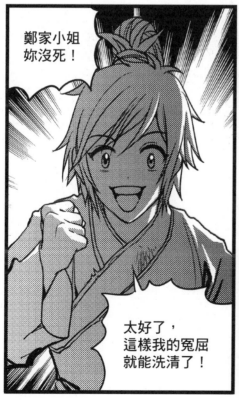

鄭家小姐
妳沒死！

太好了，
這樣我的冤屈
就能洗清了！

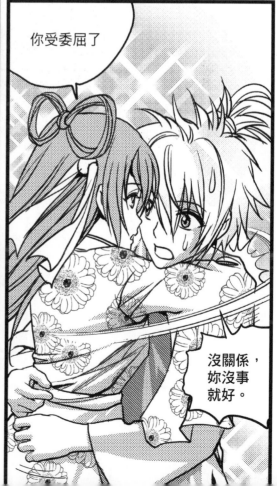

你受委屈了

沒關係，
妳沒事
就好。

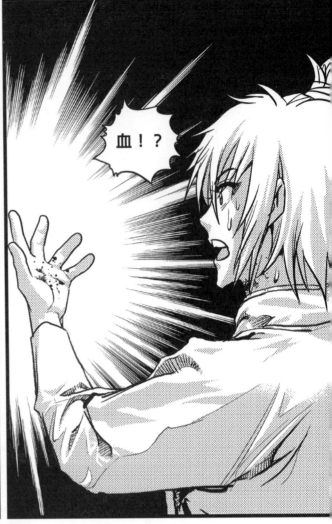

血！？

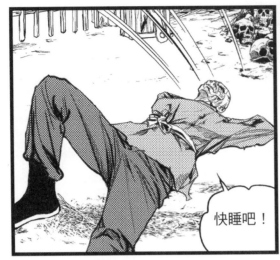

快睡吧！

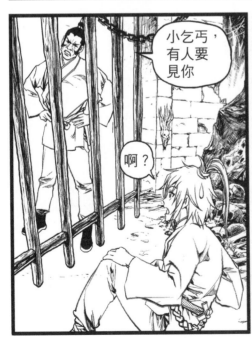

小乞丐，有人要見你

啊？

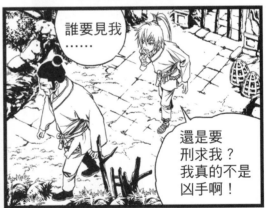

誰要見我……

還是要刑求我？我真的不是凶手啊！

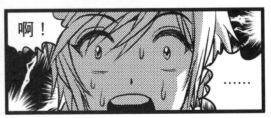

啊！

……

35 ▶

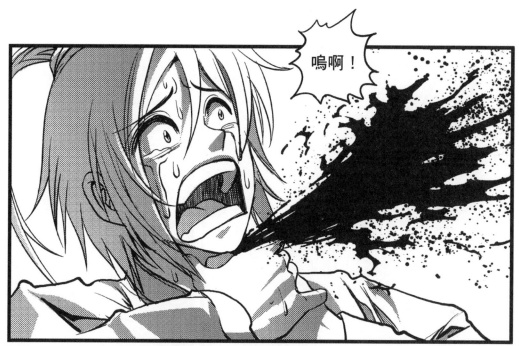

嗚啊！

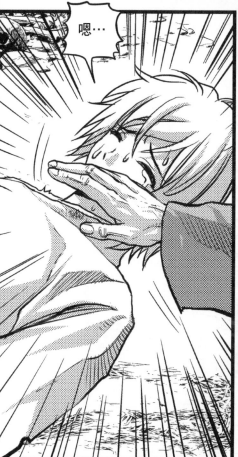

嗯…

別亂叫！

你作噩夢了

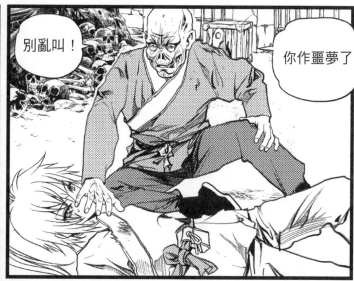

原來是
作夢，
好可怕…

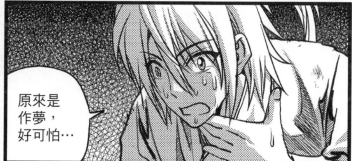

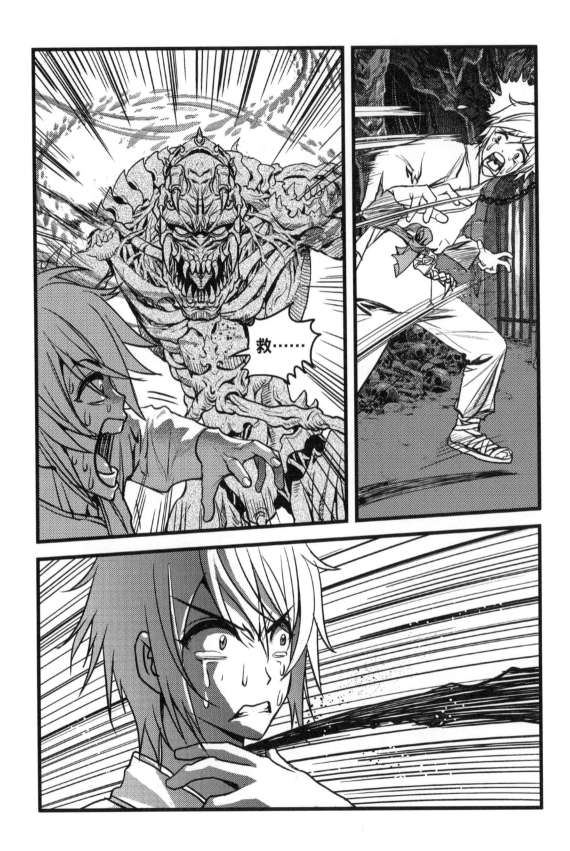

救……

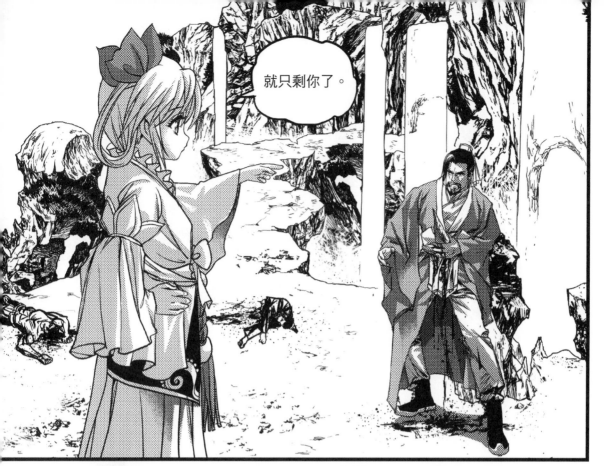

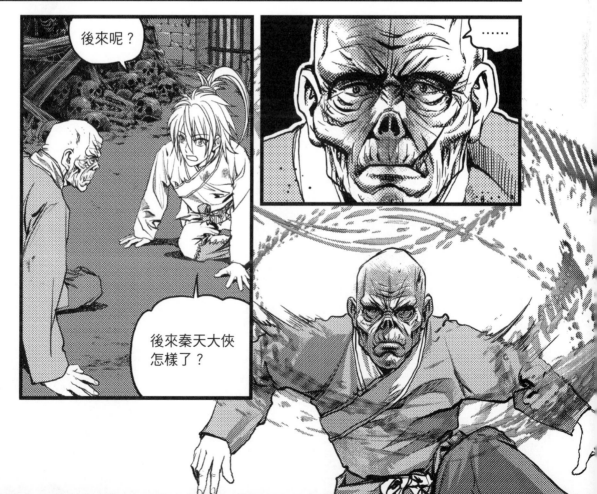

踏上魔詭江湖嗎？

有關這江湖的 些事你必須知道……

編繪————鍾孟舜

浪漫 STORY 6

時報出版

浪漫

新書預告

創作，是一件要命浪漫的事。

離家遠行的漫畫之子
將帶著行囊回到自己的港灣～
《海之子》漫畫單行本
2015年12月
就要出書囉！

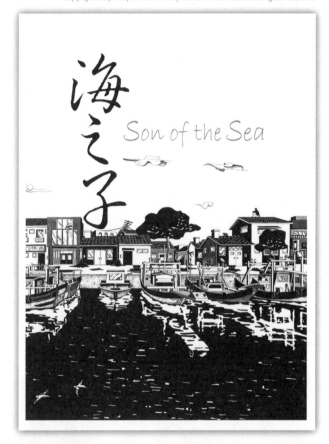

海之子

Son of the Sea

編繪——

陳 繭

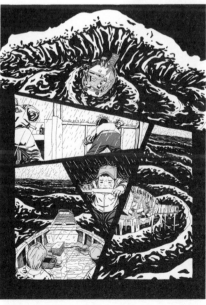

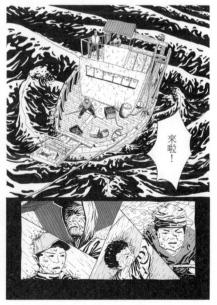

來啦！

100% Happiness...... 百分百幸福原創起飛

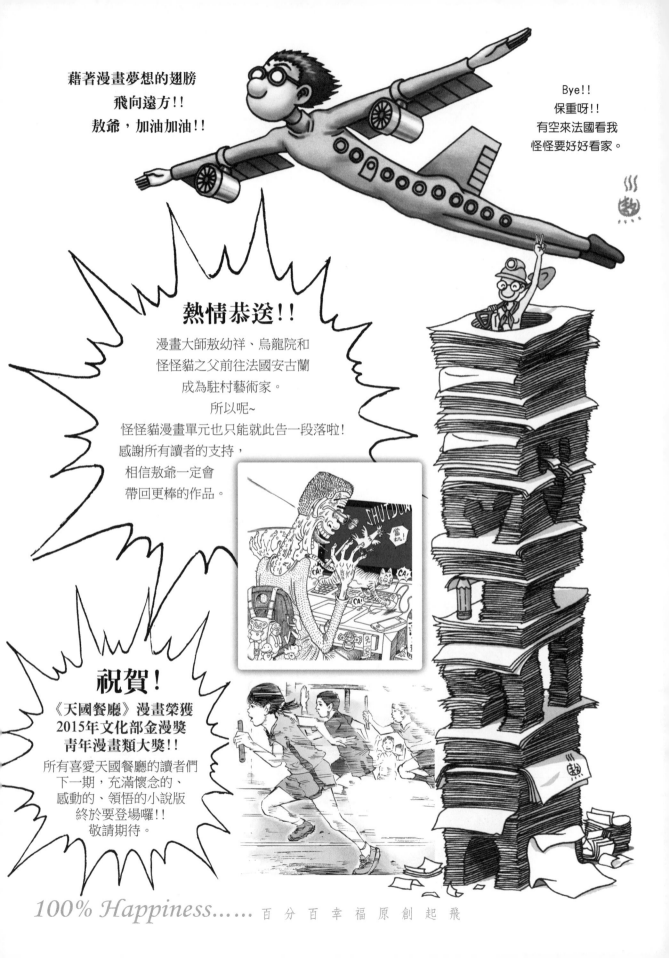

藉著漫畫夢想的翅膀
飛向遠方！！
敖爺，加油加油！！

Bye！！
保重呀！！
有空來法國看我
怪怪要好好看家。

熱情恭送！！

漫畫大師敖幼祥、烏龍院和
怪怪貓之父前往法國安古蘭
成為駐村藝術家。
所以呢~
怪怪貓漫畫單元也只能就此告一段落啦！
感謝所有讀者的支持，
相信敖爺一定會
帶回更棒的作品。

祝賀！
《天國餐廳》漫畫榮獲
2015年文化部金漫獎
青年漫畫類大獎！！
所有喜愛天國餐廳的讀者們
下一期，充滿懷念的、
感動的、領悟的小說版
終於要登場囉！！
敬請期待。

100% Happiness…… 百分百幸福原創起飛

My Heaven Restaurant

動漫大代誌

一場兒時的意外

帶來了奇妙的朋友和難忘的味道。

來自天國的味蕾，懷念人生多滋味！

亞細亞原創誌・歷時三年感動連載

編繪——

阮光民

天國近了

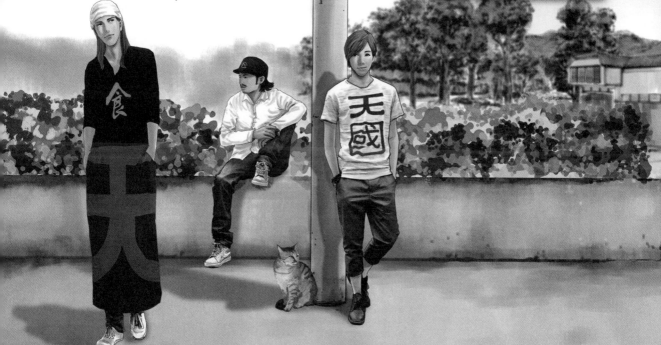

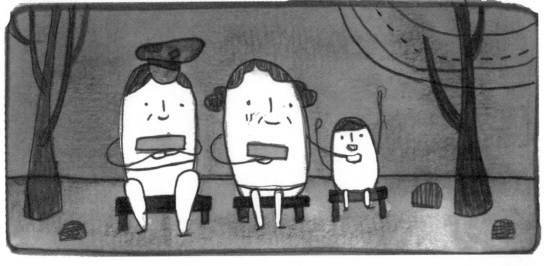

《完》

Space in Time

時光之驛 小・純愛④

編繪——林廉恩

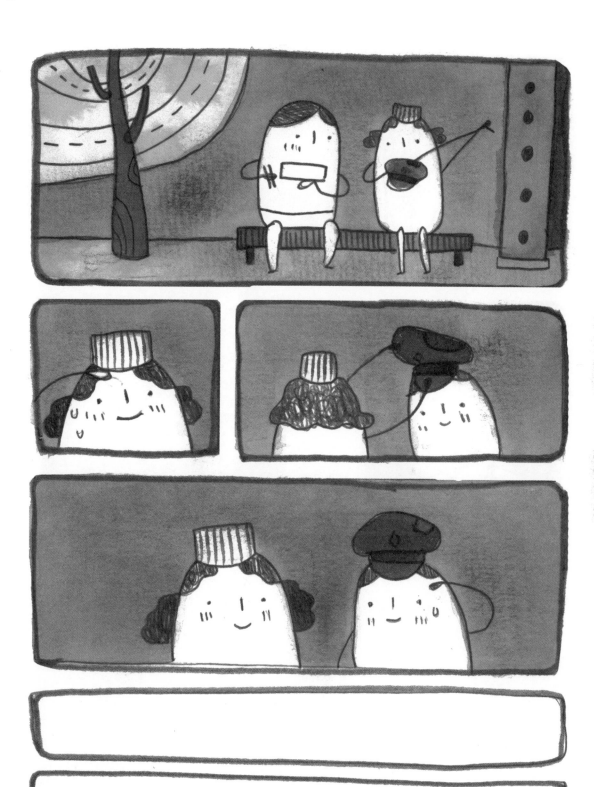

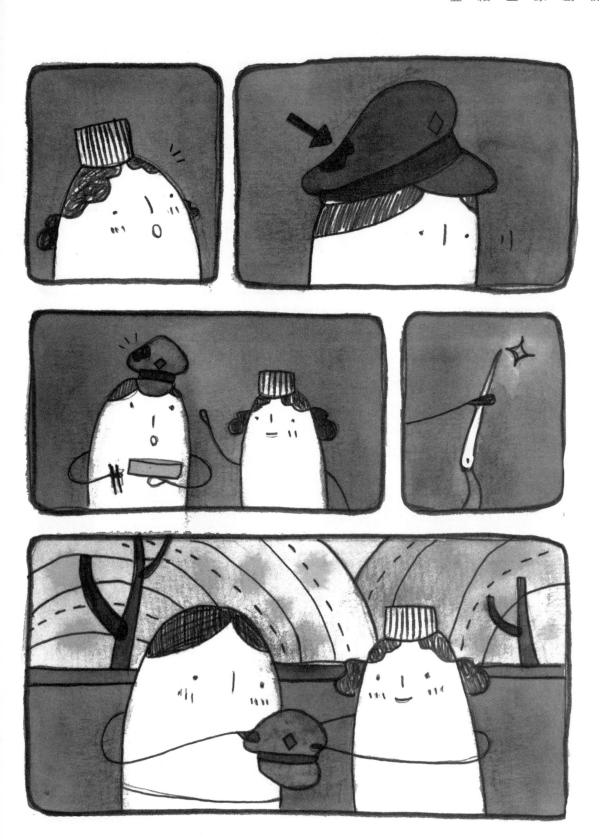

《完》

時光之驛

小・純愛④

編繪──林廉恩

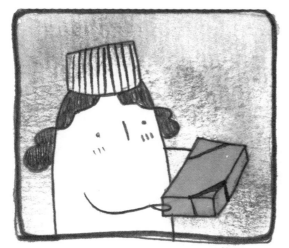
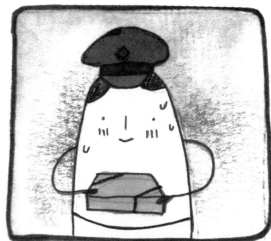
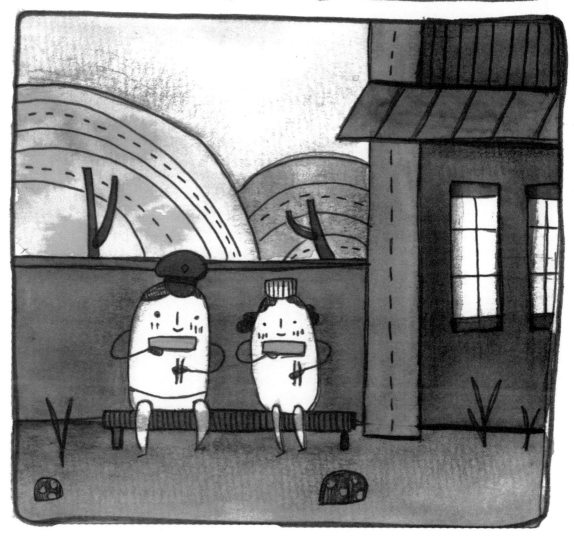

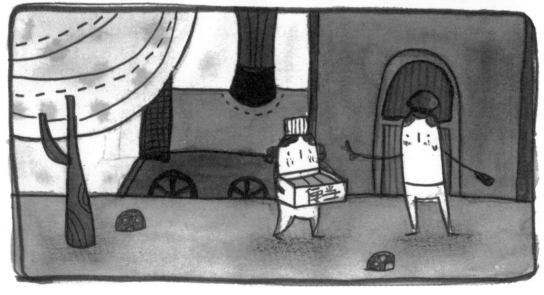

浪漫 STORY

ASIA CREATIVE COMIC COLLECTION

時光之驛

小・純愛④

編繪──林廉恩

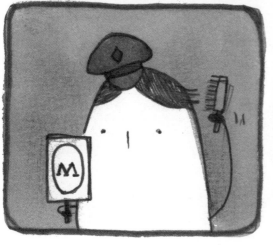

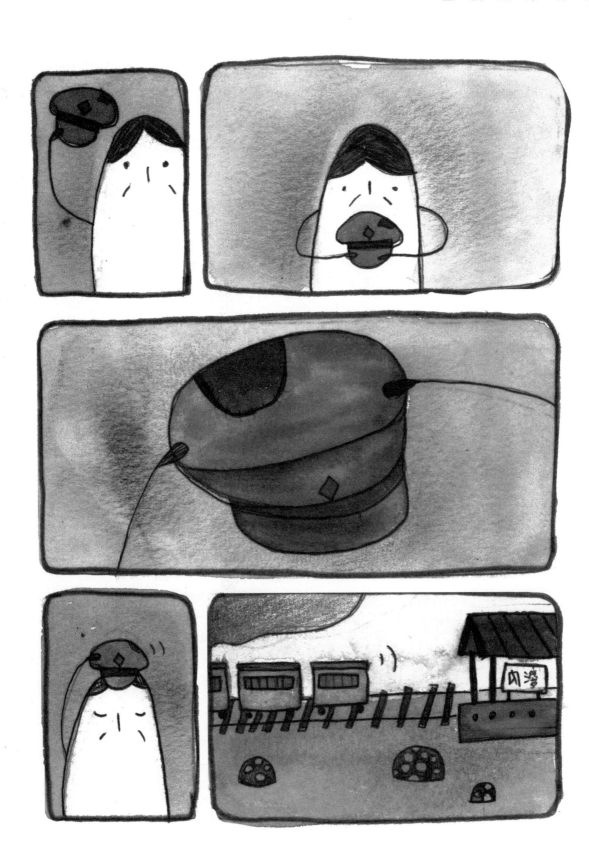

浪漫 STORY

ASIA CREATIVE COMIC COLLECTION

時光之驛

小・純愛④

編繪——林廉恩

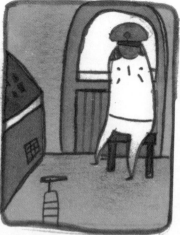

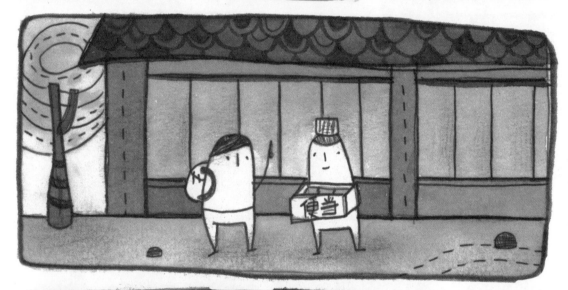
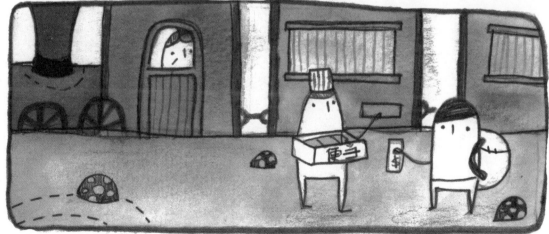

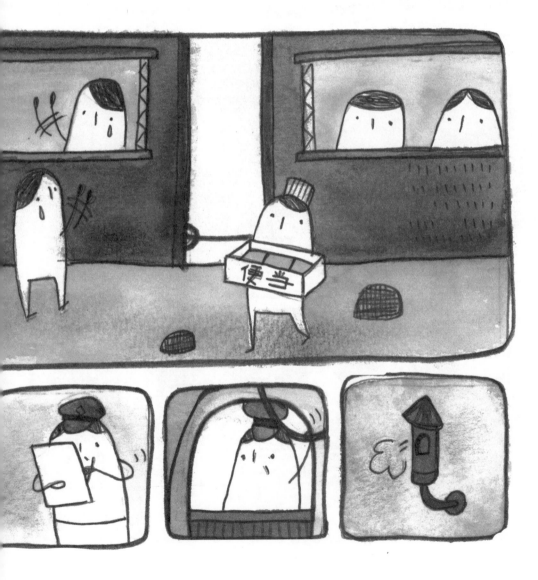

Space in Time

時
光
之
驛

小
·
純
愛
④

編
繪
———
林
廉
恩

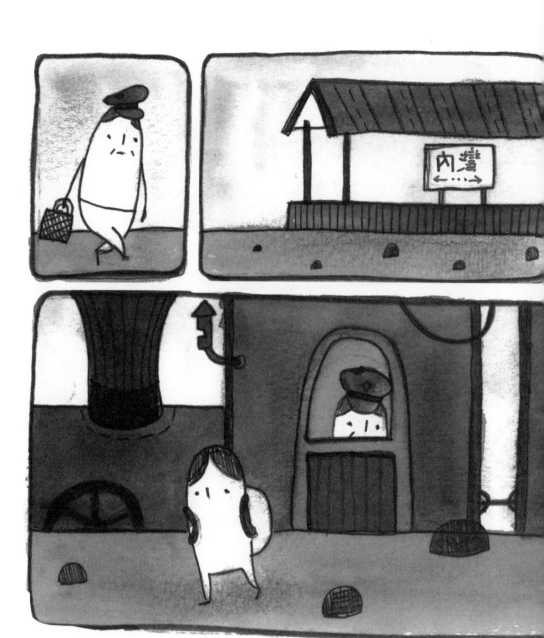

浪漫 STORY

ASIA CREATIVE COMIC COLLECTION

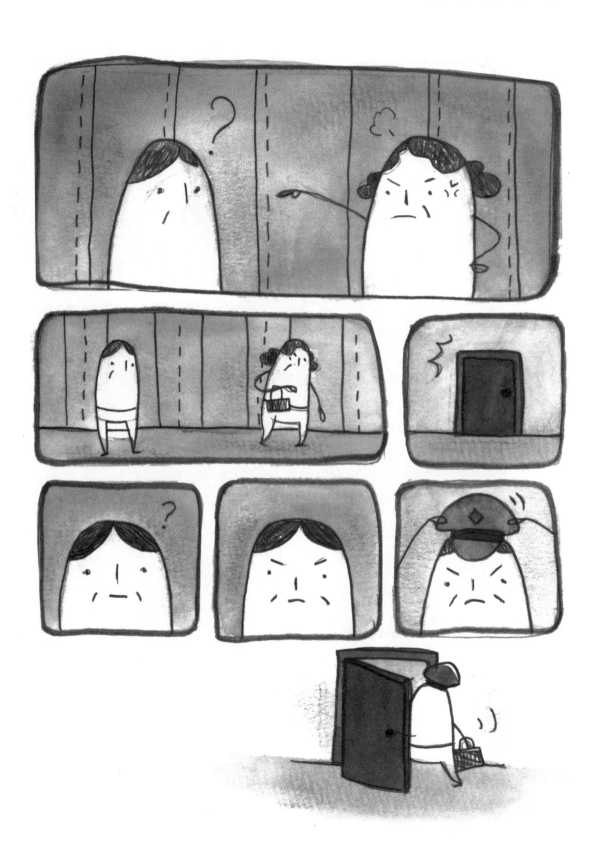

時光之驛

小・純愛④

編繪———林廉恩

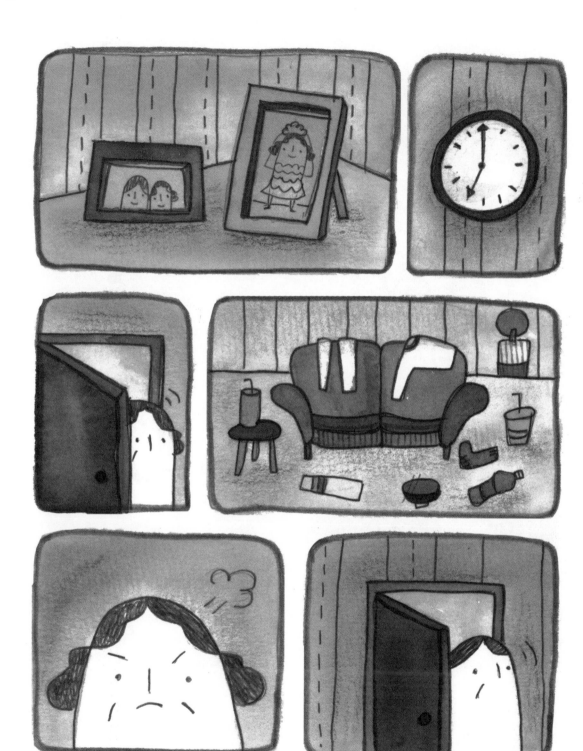

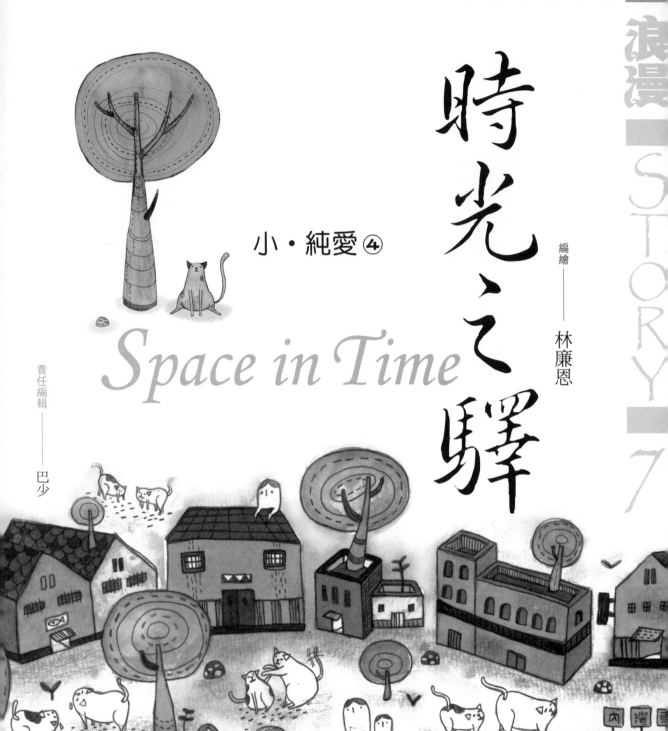

亞細亞原創誌

浪漫 STORY 7

時光之驛

小・純愛 ④

Space in Time

編繪——林廉恩

責任編輯——巴少

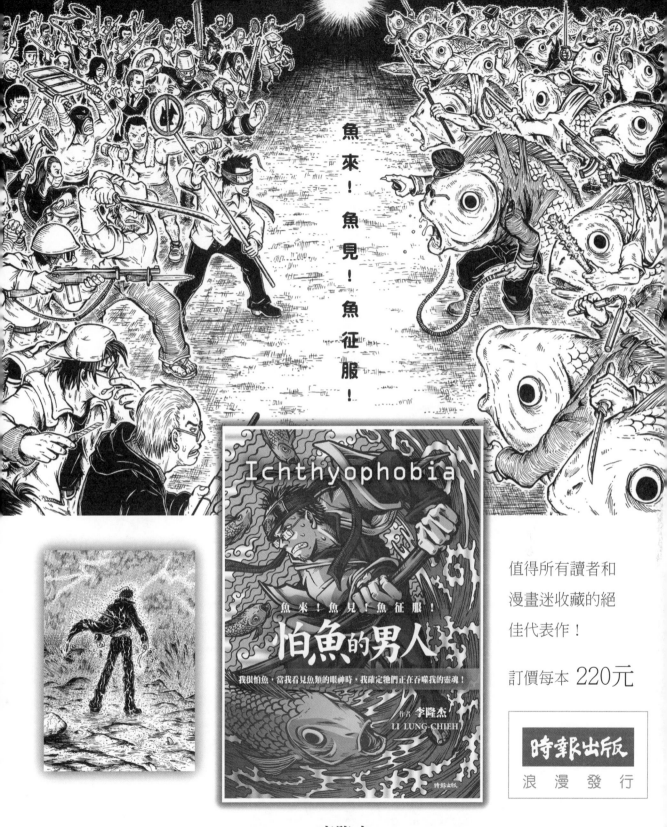

魚來！魚見！魚征服！

Ichthyophobia

魚來！魚見！魚征服！

怕魚的男人

我很怕魚，當我看見魚類的眼神時，我確定牠們正在吞噬我的靈魂！

作者 李隆杰
LI LUNG-CHIEH

編繪 。。。。。李隆杰 LI LUNG-CHIEH

我很怕魚，當我看見魚類的眼神時，我確定牠們正在吞噬我的靈魂！

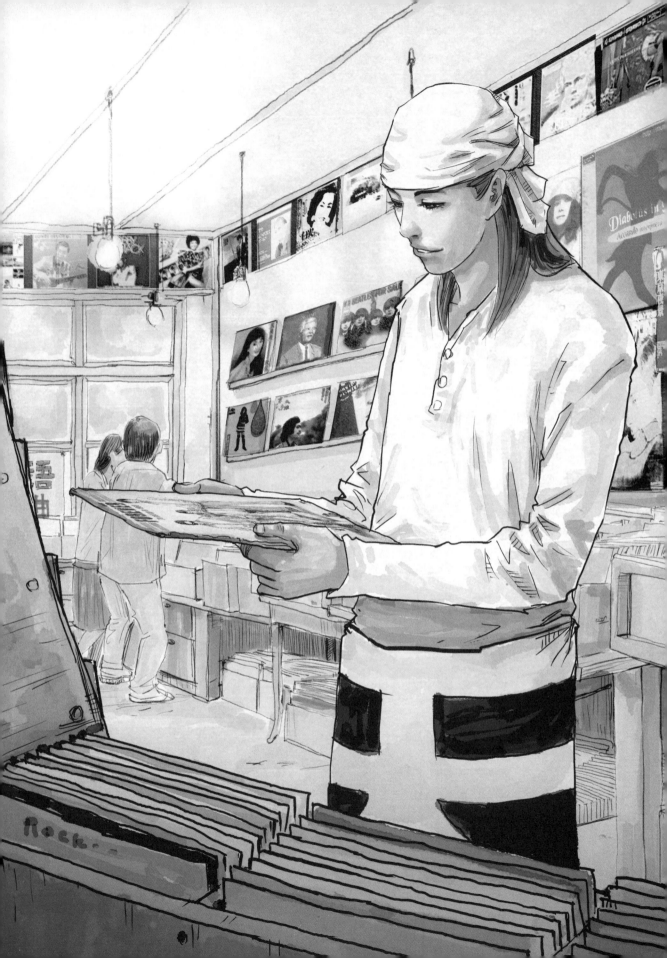

100% Happiness... 百分百幸福原創起飛

超級漫畫編劇召集令!!

最難忘的人生滋味

味蕾因為調味料而有了記憶,人生因為調味料所以有了故事⋯⋯

　　不論是《幸福調味料》還是《天國餐廳》,作者想要表達的都是一種深刻的人生滋味。在每分每秒不斷消逝的微光中,一道道小吃,留住了人們往日的回憶。柑仔店、老時光、懷舊人情味,屬於新舊台灣的溫馨故事,草根式的風土人情,透過漫畫中形形色色的角色故事、庶民小吃,不論是酸甜苦鹹,帶領我們一同重溫那似曾相識,潛藏在我們心靈深處的幸福感。

　　看完這些漫畫故事後,大家是否也想起了潛藏在心中屬於自己的人生滋味呢?一種永遠不會忘記的懷念味道?歡迎您加入我們,將屬於自己生命的永恆獨特回憶,傳遞無限幸福與感動。

【遊戲規則】

　　即日起將您的來稿 E-mail 至 ACCC 編輯室,只要能讓老編和小編感到萬分感動者,就可免費獲贈～「限量精裝手札」一本。(所有獲選稿件,亞細亞原創誌編輯室擁有編輯、發佈及刊登的權利,投稿者若需以筆名登出,請於投稿時特別註明。)

【亞細亞原創誌官網】*www.accc.com.tw*

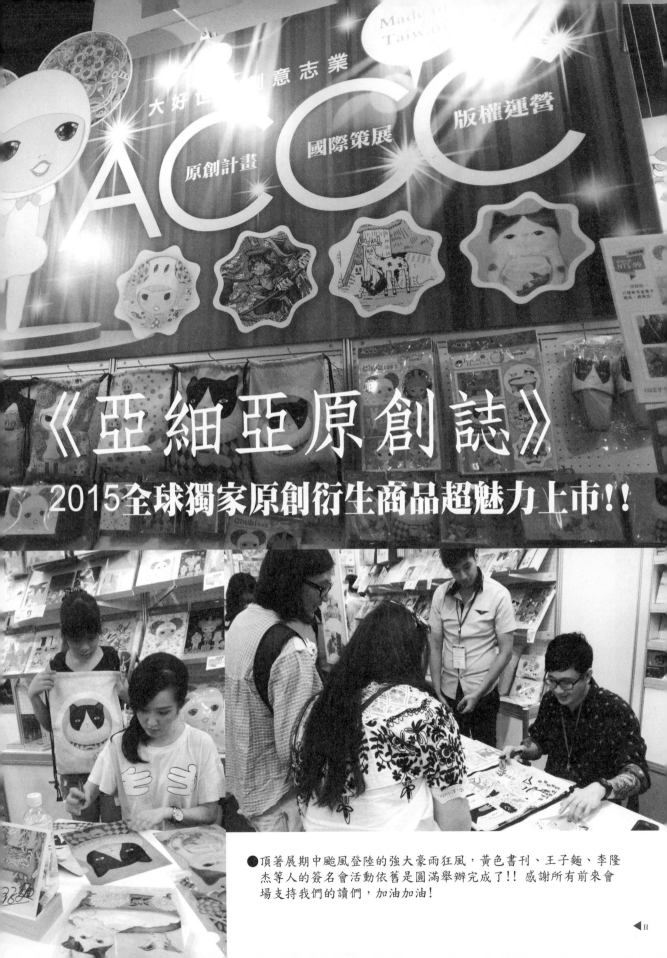

《亞細亞原創誌》
2015全球獨家原創衍生商品超魅力上市！！

●頂著展期中颱風登陸的強大豪雨狂風，黃色書刊、王子麵、李隆杰等人的簽名會活動依舊是圓滿舉辦完成了！！ 感謝所有前來會場支持我們的讀們，加油加油！

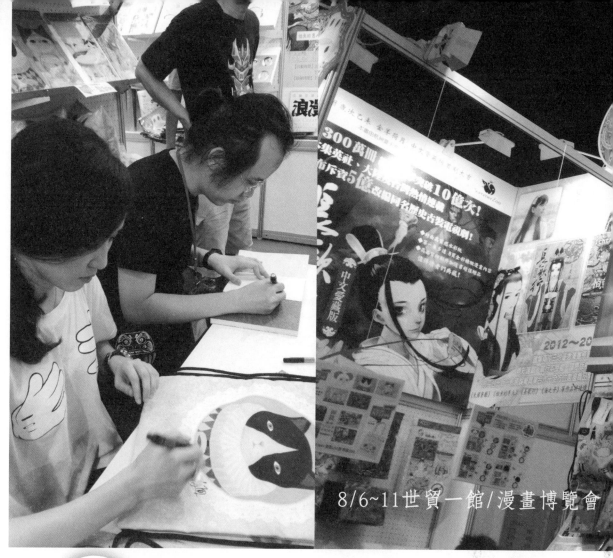

浪漫

浪 漫 特 輯

製作

浪漫編輯室

8/6~11世貿一館／漫畫博覽會

怕魚的男人 李隆杰

TeaCat & HomeDog 王子麵

森林們 黃色書刊 YELLOW BOOK

亞 細 亞 原 創 誌

小 啾 的 靈 感 生 活

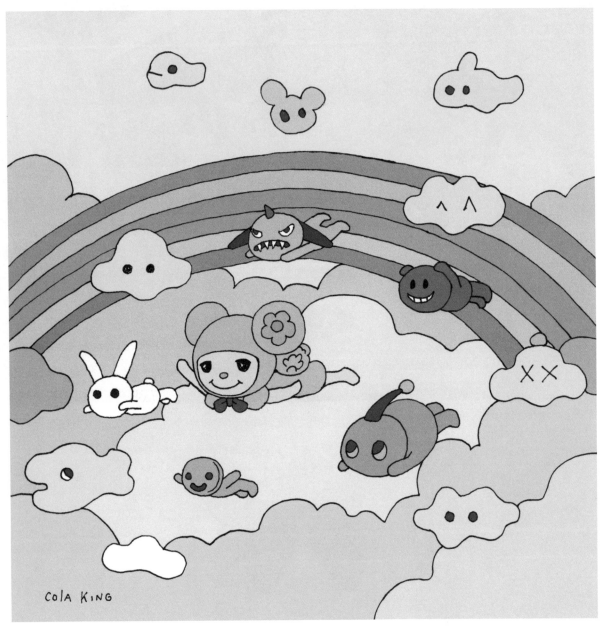

COlA KING

不管生活在什麼時代，幸福好運只有樂觀的人可以獲得！

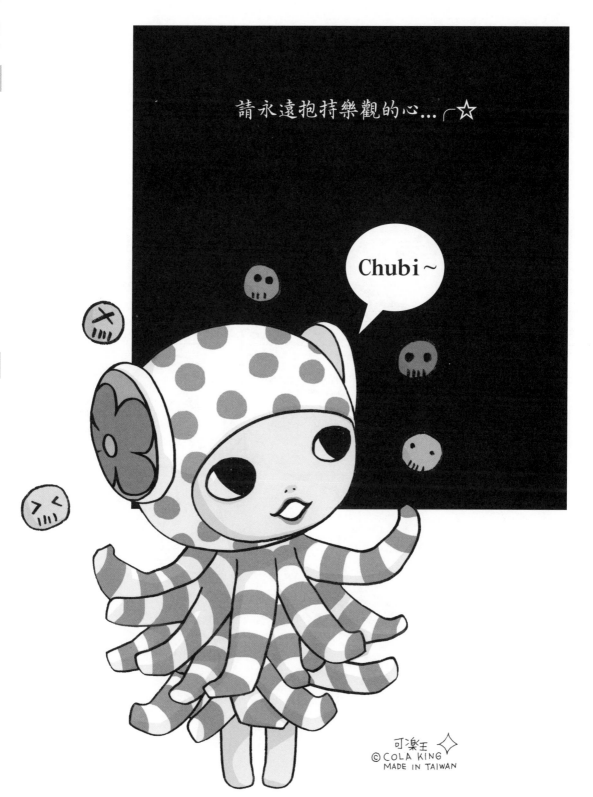

小啾的靈感生活

Chubi of Inspiration!!

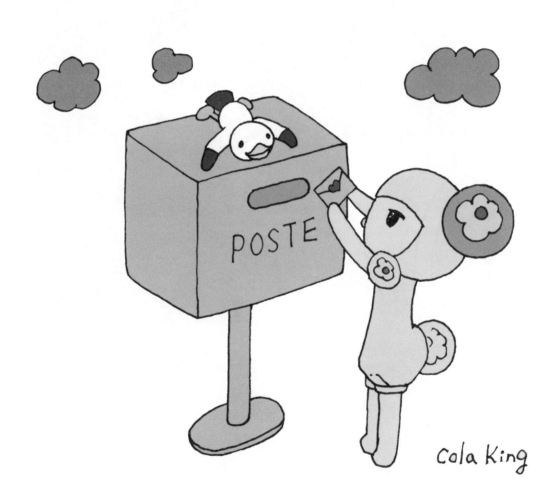

POSTE

cola king

如同我們的心靈一樣，且永懷赤子之心……

當我們學會仰望，我們便學會了謙卑。

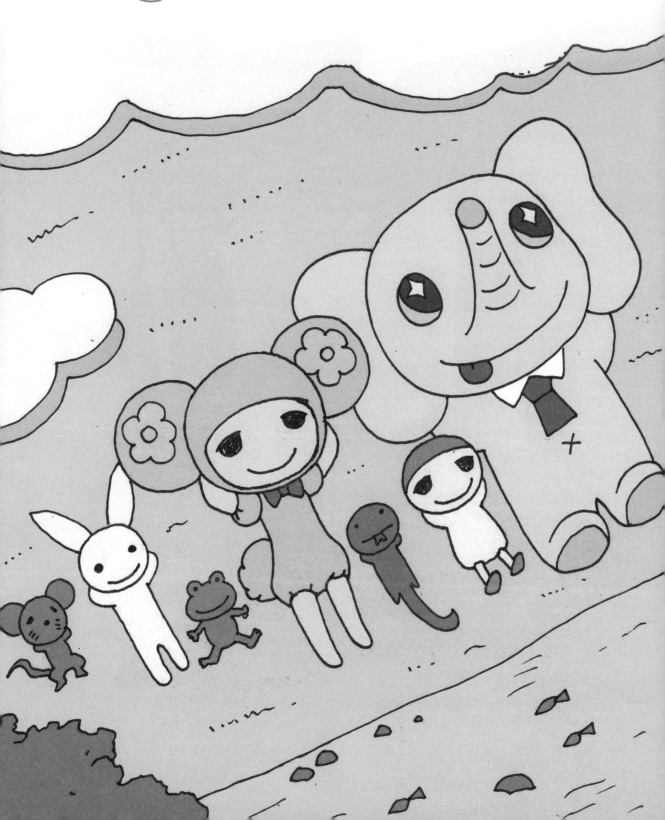

 亞細亞原創誌

小啾的靈感生活

Chubi of Inspiration!!

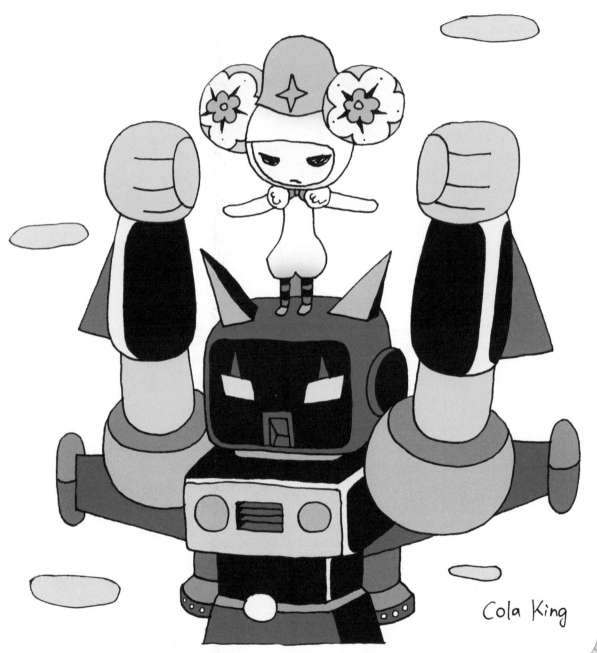

Cola King

我們身為人啊，就像是一個沙之掏金者，隨著歲月流去，只獲得生命的厚度。

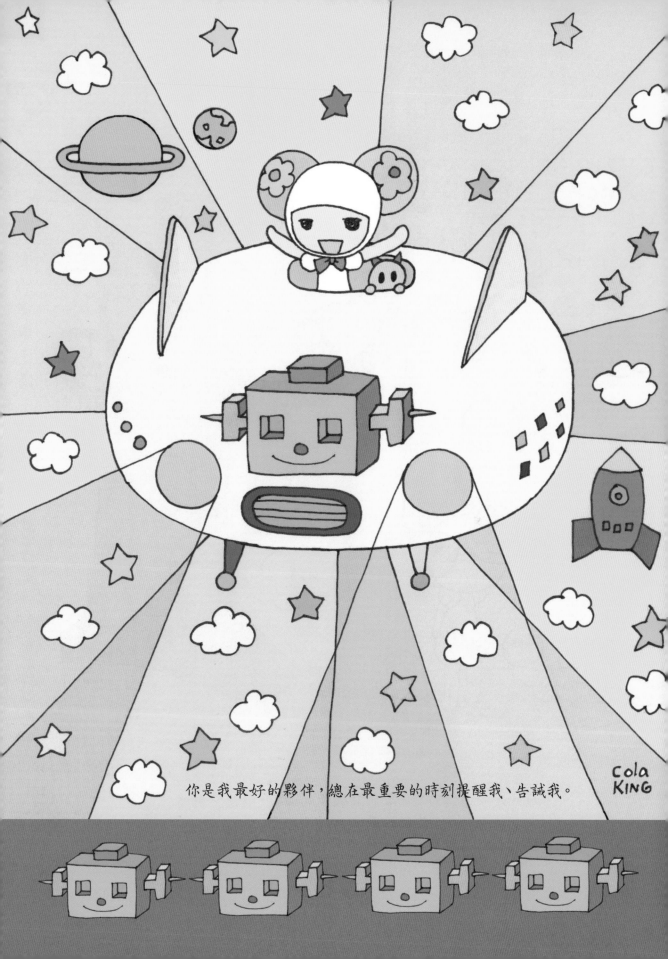

你是我最好的夥伴，總在最重要的時刻提醒我、告誡我。

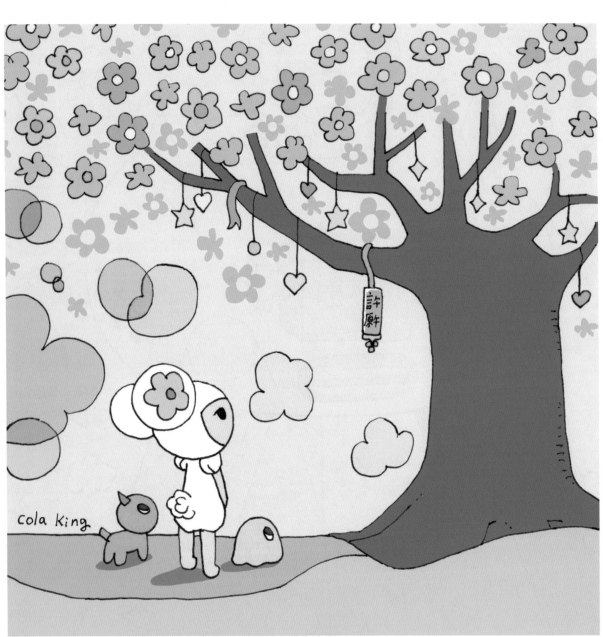

cola king

歷經漫長遙遠路途，來到許願樹的面前，我想許願給⋯⋯⋯⋯
許願給銀河吧！許願給風吧！
許願給所有為美好生活拼命和掙扎的人。

浪漫 STORY 8

編繪—— 可樂王

畫漫畫是一件很開心的事。

坐在書桌前，把以前的漫畫書找出來
啪拉啪拉翻一翻，很多從前感動的事都回來了。
這都跟童年經驗有關……

可樂王

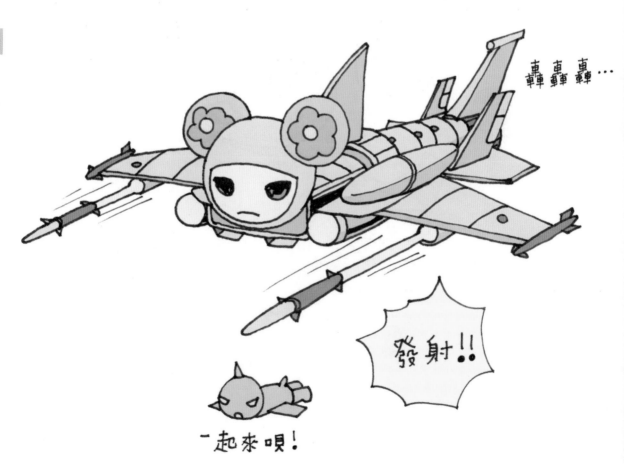

全面啟動！

轟轟轟…

發射！！

一起來唄！

浪漫 STORY 8

畫 漫 畫 , 是 一 件 要 命 浪 漫 的 事 !

小啾的靈感生活

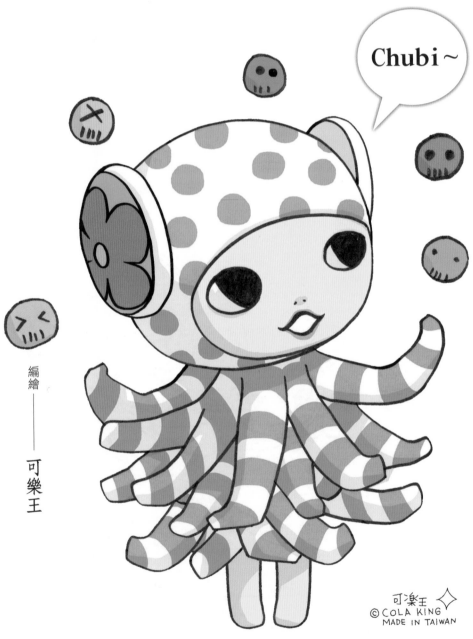

Chubi~

編繪———可樂王

責任編輯———Nazki

可樂王
© COLA KING
MADE IN TAIWAN